超級Q版
造形人物
姿勢集
雙人熱戀篇

伊達爾 著

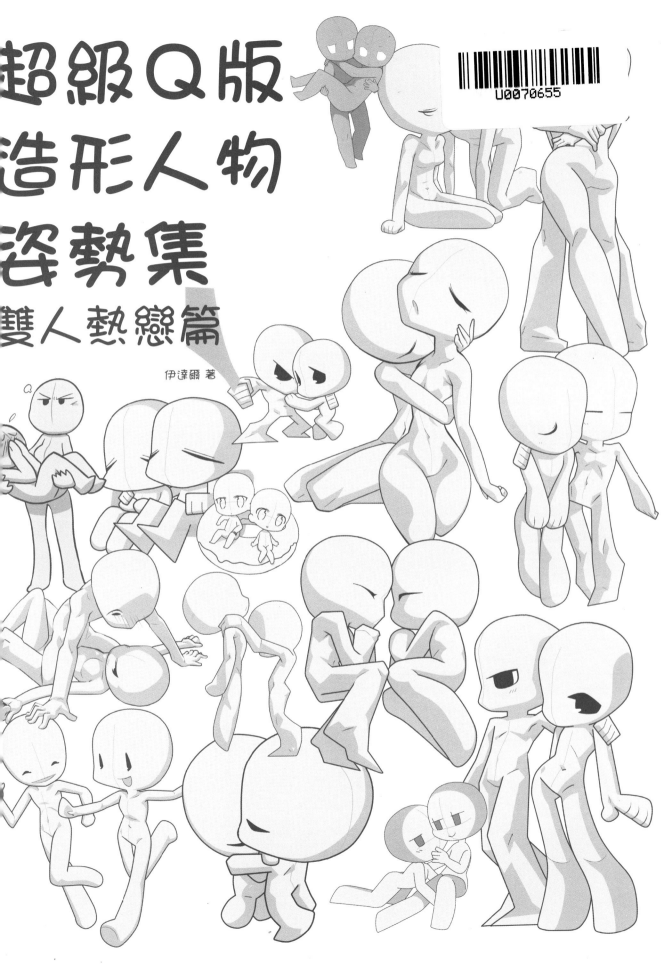

U0070655

本書的使用方式

附屬 CD-ROM 的使用方式 ……………………………………………5

使用授權範圍 ……………………………………………………6

序章　一起來描繪讓人心動不已的戀愛姿勢吧！

描繪戀愛場面的重點 ……………………………………………8

來學習 Q 版造形化的方法吧！ …………………………………10

來思考如何分別描繪出男女差異 ………………………………12

透過表情呈現出角色的心情 ……………………………………14

來思考一下戲劇性的演出 ………………………………………18

登場於本書的 Q 版造形人物 ……………………………………20

第 1 章　相戀的二人

站姿 ……………………………………………………………28

坐姿 ……………………………………………………………34

走路姿勢 ………………………………………………………40

愛情的開始 ……………………………………………………46

範例作品＆描繪建議　大佛御魂 ………………………………48

第 2 章　卿卿我我的 LOVE

接吻 ·· 50

擁抱 ·· 58

突然很近 ·· 66

兩人的回憶 ··· 72

偶爾也會吵架 ·· 74

範例作品＆描繪建議　yaki*mayu ··· 76

第 3 章　戲劇性的 LOVE

結婚 ·· 78

分手 ·· 84

搞笑化 ··· 90

驚悚 ·· 94

幻想 ·· 98

範例作品＆描繪建議　Hakuari ·· 102

第 4 章　一起來看看各種情侶吧！

插畫家　LR hijikata 的姿勢素體 ·· 104
一下就睡著的女生＆睡不著的男生／高大女友＆嬌小男友／生命遭受威脅的少女＆保護少女的大哥哥

漫畫家　米粒的姿勢素體 ·· 116
糟糕的大姐姐＆還是小學生的我／裝模作樣的執事與心情不好的大小姐

插畫家　Lariat 的姿勢素體 ··· 124
元氣女孩與少年＆各種愛情樣貌

插畫家　陸野夏緒的姿勢素體 ·· 128
體型差距很小的 3 頭身情侶

目次

插畫家　Yusano 的姿勢素體 ·· 132
很喜歡甜點且彼此相愛的情侶

範例作品＆描繪建議　宮田奏 ·· 136

第 5 章　全彩範例作品＆創作過程

全彩範例作品集

秘密場所 ··· 138

相遇於深夜零時 ··· 139

從敵對勢力的設施中逃脫！ ·· 140

約會時光☆ ·· 141

一起去呀！ ·· 142

放學後甜點時間！ ··· 143

一起合照吧！ ··· 144

插畫創作過程

米粒 ·· 145

陸野夏緒 ·· 146

Susagane ·· 148

LR hijikata ··· 150

Lariat ··· 152

Yusano ··· 154

221 ·· 155

伊達爾的草圖 ··· 156

結語・作者介紹 ·· 158

範例作品的插畫家介紹 ·· 159

附屬 CD-ROM 的使用方式

本書所刊載的 Q 版造形人物姿勢都以 jpg 的格式完整收錄在內。Windows 或 Mac 作業系統都能夠使用。請將 CD-ROM 放入相對應的驅動裝置使用。

Windows

將 CD-ROM 放入電腦當中，就會開啓自動播放，接著點選「打開資料夾顯示檔案」。

※依照 Windows 版本的不同，顯示畫面可能會不一樣。

Mac

將 CD-ROM 放入電腦當中，桌面上會顯示圓盤狀的 ICON，接著雙點擊此 ICON。

所有的姿勢圖檔都放在「sdp_love_love」資料夾中。請選擇喜歡的姿勢來參考。圖檔與本書不同，人物造形上面都以藍色線條清楚標示出正中線（身體中心的線條）。請作為角色設計時的參考使用。

使用「Paint Tool SAI」或「Photoshop」軟體開啓姿勢圖檔作為底圖，再開啓新圖層重疊於上，試著描繪自己喜歡的角色吧。將原始圖層的不透明度調整為 25～50%左右比較方便作畫。

BONUS TRACK!!

收錄了書本內容裡沒有刊載的姿勢！

CD-ROM 的「bonus」資料夾裡，收錄了無法完全刊載於書本的姿勢。請務必參考使用。

bonus_01　緊緊抱住	bonus_11　抱住不放 2（大叔蘿莉）
bonus_02　在沙發上親熱	bonus_12　幻想 1（無頭騎士之吻）
bonus_03　用鏈子鏈起來	bonus_13　幻想 2（美女與野獸）
bonus_04　蛋糕外送	bonus_14　幻想 3（美人魚公主）
bonus_05　蛋糕外送失敗	bonus_15　死別 1（守護而死）
bonus_06　早晨咖啡	bonus_16　死別 2（回歸大地）
bonus_07　吊在手臂上	bonus_17　海報風的構圖 1
bonus_08　坐在肩膀上	bonus_18　海報風的構圖 2
bonus_09　擁抱在一起轉圈圈	bonus_19　海報風的構圖 3
bonus_10　抱住不放 1（御姐正太）	bonus_20　集合圖

使用授權範圍

本書及 CD-ROM 收錄所有 Q 版造形人物姿勢的擷圖都可以自由透寫複製。購買本書的讀者，可以透寫、加工、自由使用。不會產生著作權費用或二次使用費。也不需要標記版權所有人。但人物姿勢圖檔的著作權歸屬於本書執筆的作者所有。

這樣的使用 OK

在本書所刊載的人物姿勢擷圖上描圖（透寫）。加上衣服、頭髮後，描繪出自創的插畫或製作出周邊商品，將描繪完成的插畫在網路上公開。

將 CD-ROM 收錄的人物姿勢擷圖當作底圖，以電腦繪圖製作自創的插畫。將繪製完成的插畫刊載於同人誌，或是在網路上公開。

參考本書或 CD-ROM 收錄的人物姿勢擷圖，製作商業漫畫的原稿或製作刊載於商業雜誌上的插畫。

禁止事項

禁止複製、散布、轉讓、轉賣 CD-ROM 收錄的資料（也請不要加工再製後轉賣）。禁止以 CD-ROM 的人物姿勢擷圖為主角的商品販售。請勿透寫複製作品範例插畫（折頁與專欄的插畫）。

這樣的使用 NG

將 CD-ROM 複製後送給朋友。

將 CD-ROM 的資料複製後上傳到網路。

將 CD-ROM 複製後免費散布或是有償販賣。

非使用人物姿勢擷圖，而是將作品範例描圖（透寫）後在網路上公開。

直接將人物姿勢擷圖印刷後作成商品販售。

序章

一起來描繪讓人心動不已的戀愛姿勢吧!

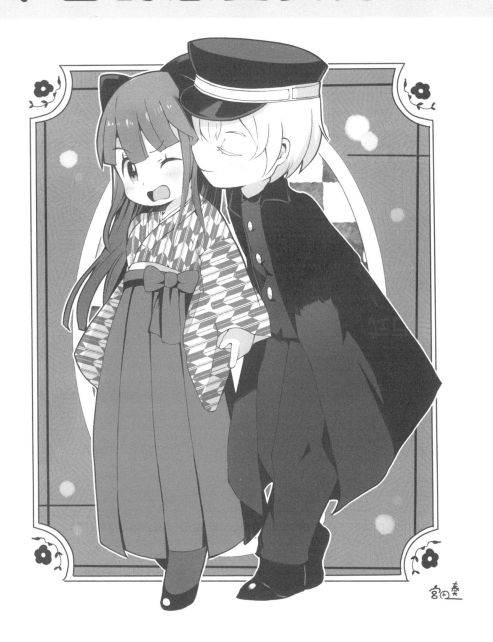

描繪戀愛場面的重點

▌醉心於戀愛當中的男女
▌要如何將其描繪得具有魅力？

本書主題為「雙人熱戀篇」。並將陸續介紹各種 Q 版造形人物的戀愛姿勢。在少女漫畫當中，「戀愛場面」不用說一定會有的，甚至在動畫及遊戲當中也時常會出現。要如何將醉心於愛情當中的男女，描繪得具有魅力呢？

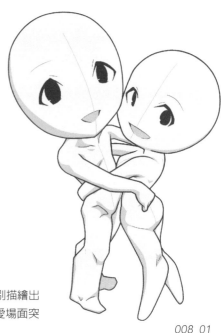

要描繪出戀愛場面，建議要掌握以下 3 大重點：

① 將男女分別描繪出來
② 角色與角色的相處方式
③ 戲劇性的演出

① 不管在真實比例人物還是 Q 版造形人物都是很重要的一點。透過分別描繪出男性化的體格跟舉動以及女性化的體格跟舉動，就能夠將異性間的戀愛場面突顯出來。

008_01

② 是 Q 版造形人物獨有的重點。頭身比很低的角色，手腳較短，頭部較大，所以不管是抱在一起，還是接吻這一類的姿勢都會很難描繪。
在本書當中，則是透過在鏡頭角度下工夫，以及視覺錯覺圖那樣的呈現方式，將這些很難描繪的姿勢成功描繪出來。

手伸不到！

抱到了…

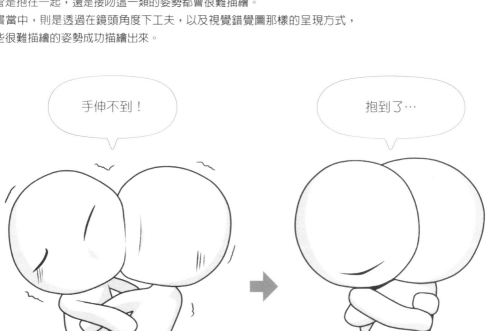

③則是將感動帶給觀看者的一大重點。就像在拍攝電影當中會很
講究運鏡及光源照射一樣，一幅插畫也需要加上「演出」，使其
看起來更加具有戲劇性。本書作為一本素體集，很難探討光源的
演出呈現，但相對地，卻有透過戲劇性的姿勢動作及鏡頭角度來
進行演出呈現。請各位創作者務必參考且觀察看看。

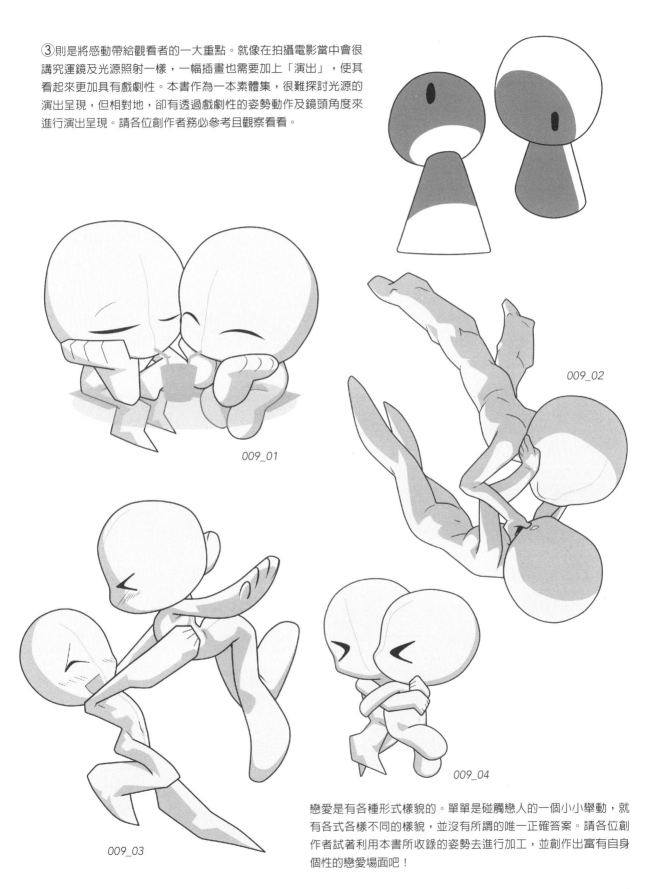

009_01

009_02

009_03

009_04

戀愛是有各種形式樣貌的。單單是碰觸戀人的一個小小舉動，就
有各式各樣不同的樣貌，並沒有所謂的唯一正確答案。請各位創
作者試著利用本書所收錄的姿勢去進行加工，並創作出富有自身
個性的戀愛場面吧！

來學習 Q 版造形化的方法吧！

Q 版造形化的訣竅 「簡化」加上「強調」

Q 版造形人物，似乎很多人都是抱著「將真實體型人物簡化」的印象。只靠簡化描繪出來的 Q 版造形人物雖然也很可愛，但只要將「強調」人物特徵的技巧帶入，就會更加具有魅力。

想要擺脫沒個性！

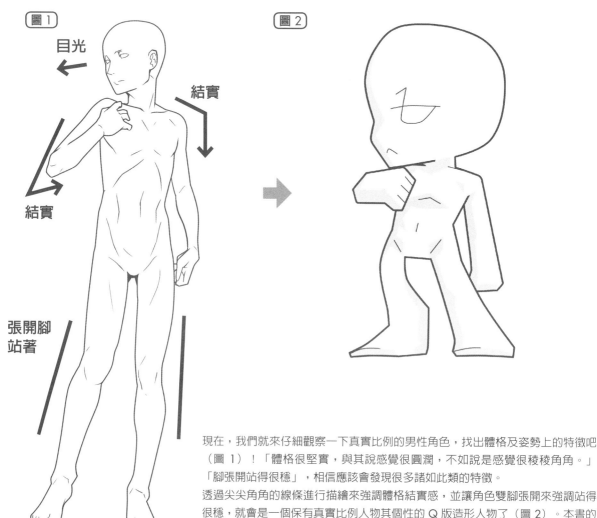

圖1

目光

結實

結實

張開腳站著

圖2

現在，我們就來仔細觀察一下真實比例的男性角色，找出體格及姿勢上的特徵吧（圖1）！「體格很堅實，與其說感覺很圓潤，不如說是感覺很稜稜角角。」「腳張開站得很穩」，相信應該會發現很多諸如此類的特徵。

透過尖尖角角的線條進行描繪來強調體格結實感，並讓角色雙腳張開來強調站得很穩，就會是一個保有真實比例人物其個性的 Q 版造形人物了（圖2）。本書的姿勢解說頁面，也有刊載偏真實比例的素體，各位創作者可以試著多多善用並練習掌握特徵。

緊貼姿勢所必須的
視覺錯覺圖技巧

小不點角色的頭很大，手腳很短，所以實際上並沒有辦法擺出緊貼的姿勢。可是在戀愛姿勢當中，不管怎樣總是想要讓兩個角色緊貼起來。這時候就要利用被稱之為「二次元騙人圖」的視覺錯覺圖技巧。

圖 3 是一個男女相擁的姿勢。此姿勢在描繪時是無視頭部的厚實度，並讓二個圓重疊起來呈現出實際上不可能實現的緊貼姿勢。從上方觀看此圖，頭部應該是陷進去的，只要原本的角度看起來不會很不自然的話，那就 OK 了。

只要看起來很像就 OK！

從上方觀看的圖

圖 3

這是從其他角度觀看擁抱姿勢的範例。手臂很短，所以就算想要去抱住對方，手臂也伸不過去（圖 4）。但如果想要「呈現出用力緊緊抱住對方的模樣！」，則建議可以把手臂延長出去（圖 5）。

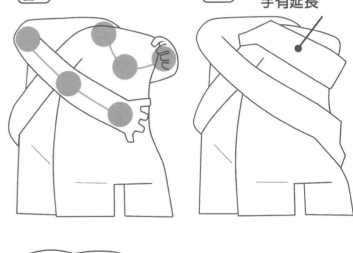

圖 4

圖 5　手有延長

這是抱住對方並磨蹭臉頰的範例（圖 6）。從上方觀看的話，會發現左邊角色的右手臂跟軀幹分離了（圖 7）。
只要外觀看起來很像，即使構圖上不真實，建議就可以無視人體構造去進行描繪。

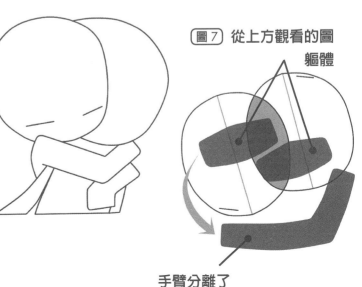

圖 6

圖 7　從上方觀看的圖
軀體

手臂分離了

來思考如何分別描繪出男女差異

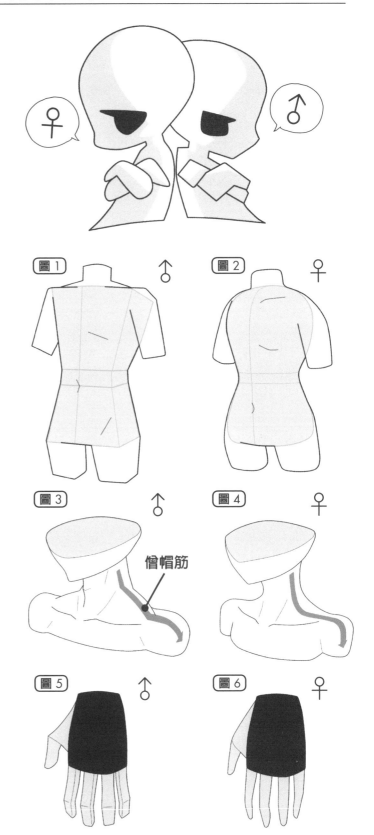

透過「體格」與「動作」呈現出男女各自的特徵

要分別描繪出男性化與女性化的重點，就在於「體格」與「動作」。雖說每個人對男女的看法都不一樣，這裡為求方便，就暫時以刻板印象來看看「男性化」與「女性化」吧。

一般來說，男性的身體較結實，女性的身體則較圓潤柔軟。如果要將這些印象套入在 Q 版造形當中，那男性只要以箱型去描繪軀幹（圖 1），女性只要以圓枕頭的感覺去描繪（圖 2），就能夠分別描繪出男女角色的不同了。

描繪時將脖子畫粗一點，並讓脖子到肩膀這一段的肌肉（斜方肌）顯得很發達的話，看起來就會像是一個體格很好的男性（圖 3）。反過來只要將脖子肌肉描繪得不是很顯眼且很平滑的話，看起來就會很女性化（圖 4）。頭身比低的 Q 版造形人物，不管男女，經常都會將脖子簡化到很細小，所以只要記住這個要點，當要將一個魁梧角色 Q 版造形化時，就會很有幫助。

手指在 Q 版造形化時，只要畫成像薯條那樣四四方方的，就會顯得很男性化（圖5）；而畫得細細的，指尖又圓圓的，就會顯得很女性化（圖 6）。另外男性角色只要在小姆指那一側的手腕關節處，補上骨頭的突出感，就會顯得更加男性化。

圖1　♂
圖2　♀
圖3　♂
圖4　♀
僧帽筋
圖5　♂
圖6　♀

描繪臉部輪廓時，畫得有點稜稜角角，就會顯得很男性化（圖 7），而畫得很圓滑，就會顯得很女性化（圖 8）。雖然一般的 Q 版造形人物，都會將男女雙方的輪廓描繪得很圓很可愛，但要是覺得這樣「有點小孩子氣」或是「想要呈現出成年人的戀愛」的話，建議就可以試著將這些特徵套入使用。

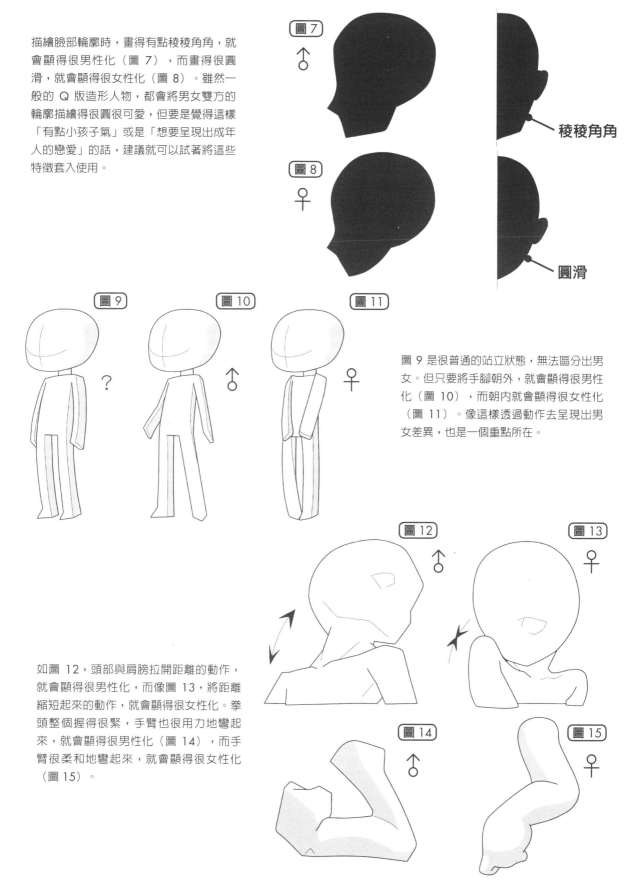

圖 7

稜稜角角

圖 8

圓滑

圖 9　圖 10　圖 11

？

圖 9 是很普通的站立狀態，無法區分出男女。但只要將手腳朝外，就會顯得很男性化（圖 10），而朝內就會顯得很女性化（圖 11）。像這樣透過動作去呈現出男女差異，也是一個重點所在。

圖 12　圖 13

如圖 12，頭部與肩膀拉開距離的動作，就會顯得很男性化，而像圖 13，將距離縮短起來的動作，就會顯得很女性化。拳頭整個握得很緊，手臂也很用力地彎起來，就會顯得很男性化（圖 14），而手臂很柔和地彎起來，就會顯得很女性化（圖 15）。

圖 14　圖 15

透過表情呈現出角色的心情

▌臉部很大的 Q 版造形人物
▌可以描繪出各種表情！

頭身比很低的 Q 版造形人物，身體很小，頭卻很大。因為臉的面積很大，所以可以描繪出很多多彩多姿的表情，來傳遞出角色的心情。比如見到喜歡的人很高興，彼此心意難以互通而難過，吵了一架很生氣，覺得對方莫名其妙……，試著透過表情來呈現出情侶們的心情吧。

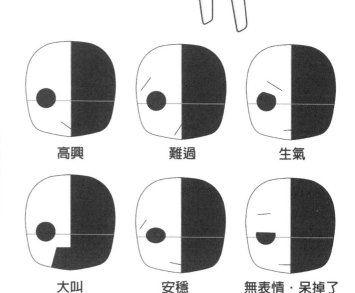

如果將表情描繪成符號，就會像右圖這樣。嘴角上揚就會顯得很高興，眉毛上揚就會顯得很生氣，畫成八字眉就會顯得很難過……，通常都會有這種法則存在。這裡將感情表現分成了 6 個種類，並刊載了參考範本（P.15～P.17）。請各位創作者多加參考利用。

高興　　**難過**　　**生氣**

大叫　　**安穩**　　**無表情‧呆掉了**

圖1　圖2　圖3　圖4

圖5　圖6

符號表現再加上一些小技巧的話，就可以增加表情的變化。比如在眉間描繪出一道影子的話，就會變成一種很驚人的表情（圖 1）。如果描繪的是漫畫，讓嘴巴偏離中央位置，就會顯得很滑稽很有魅力（圖 2）。在眼睛下面重覆畫上線條就會有種內心在動搖的感覺（圖 3）。將眼球描繪得很細長，就會帶有一種非人類的氣息（圖 4）。只描繪出上排前牙的話，就會有一種小動物的可愛感覺（圖 5）。斜視角的臉，只要將後方的眼睛強調描繪得很縱長，協調感就會變得很好（圖 6）。

高興的表情

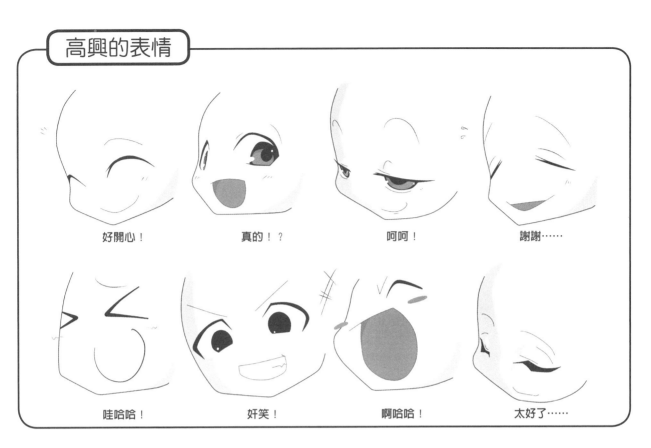

好開心！ 　　真的！？ 　　呵呵！ 　　謝謝……

哇哈哈！ 　　奸笑！ 　　啊哈哈！ 　　太好了……

難過的表情

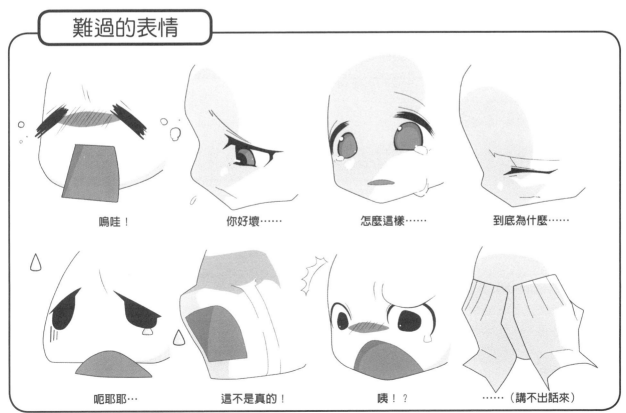

嗚哇！ 　　你好壞…… 　　怎麼這樣…… 　　到底為什麼……

呃耶耶… 　　這不是真的！ 　　咦！？ 　　……（講不出話來）

生氣的表情

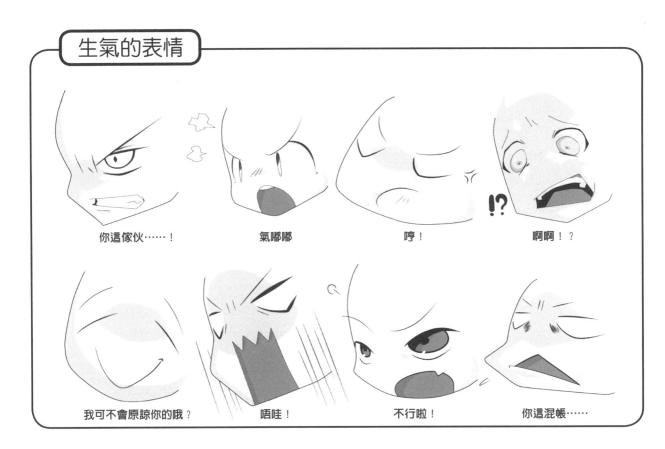

你這傢伙……！　　氣嘟嘟　　哼！　　啊啊！？

我可不會原諒你的哦？　　唔哇！　　不行啦！　　你這混帳……

大叫的表情

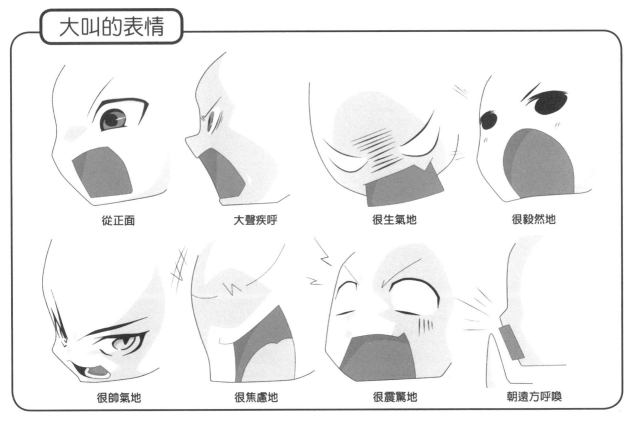

從正面　　大聲疾呼　　很生氣地　　很毅然地

很帥氣地　　很焦慮地　　很震驚地　　朝遠方呼喚

安穩的表情

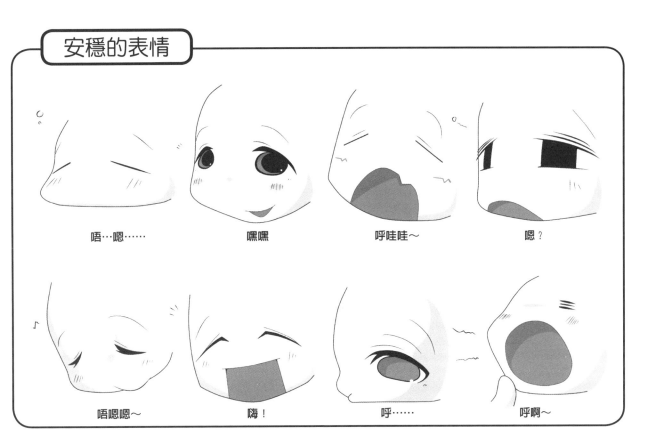

唔…嗯……　　嘿嘿　　呼哇哇～　　嗯？

唔嗯嗯～　　嗨！　　呼……　　呼啊～

無表情・呆掉了

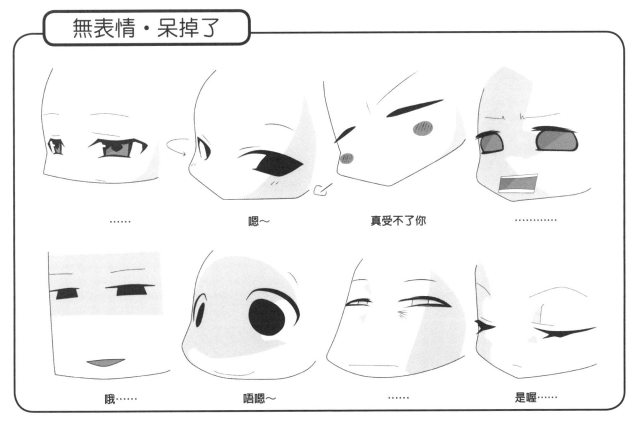

……　　嗯～　　真受不了你　　…………

哦……　　唔嗯～　　……　　是喔……

來思考一下戲劇性的演出

將戲劇性呈現出來的不穩定動作姿勢

這章節我們來試著思考一下如何讓陷入愛河的角色，將其動搖不已的心情及熱情的行動，表現得很具有戲劇性的方法吧。

圖 1 是一種很沉著穩定的氣氛。只要將這張圖傾斜一下，就會顯得好像隨時會倒下去一樣且很不穩定（圖 2）。緊接著再往後方傾斜（圖 3），並從後面打上光源（圖 4）。看起來就會比圖 1 還更具有戲劇性。

只有站姿的話會很無趣，對吧！

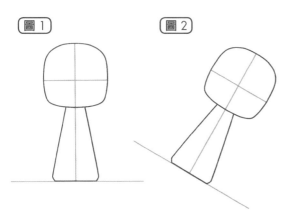
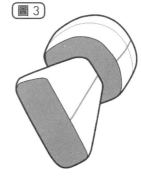
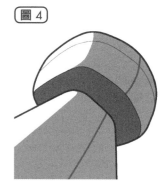

圖 1　圖 2　圖 3　圖 4

「不穩定」，就代表「沉著冷靜不下來」。一個不穩定的姿勢，可以讓人感受到角色動搖的心情，以及代表故事進展的「動作」及「劇情」。重心線（根據重力所拉出來的一條線）位於兩腳之間的姿勢，就會呈現出沉著及穩定（圖 5）。但只要讓重心線處於兩腳之外（圖 6），就可以呈現出隨時會倒下去的不穩定感（圖 7）。

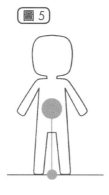
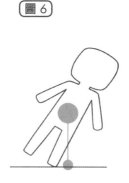
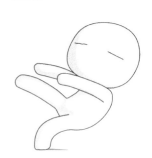

圖 5　圖 6　圖 7

上面 4 張圖，是不穩定且「實際上不可能」的姿勢範例。倒掛起來，傾斜得很極端，飄浮在空中……，這些在現實中不可能存在的姿勢，會呈現出非現實感並營造出戲劇性的印象。

挪動鏡頭
營造出不穩定的構圖

這並不是要讓角色擺出一個不穩定的姿勢，而是一種透過構圖去呈現出不穩定感的方法。例如，用相機正常角度去拍攝一個人物的話，會形成一個很穩定的構圖（圖 8）。要是這時候將鏡頭傾斜的話，鏡頭中的人物雖然腳踩在地面上且站得很穩，可是在照片上就會形成一種傾斜不穩定的構圖（圖 9）。

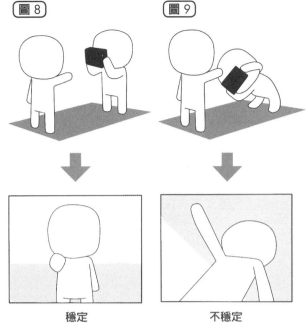

穩定　　　　　　　不穩定

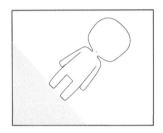
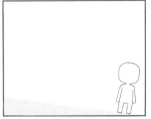

試著將鏡頭傾斜或是遠離、接近人物，來營造出各種構圖吧。本書所刊載的姿勢，不單可以直接使用，也可以將其傾斜或放大縮小，來呈現出戲劇性的構圖。

透過打光方式及目光
使構圖更具有戲劇性！

一個戲劇性的演出會有許多訣竅，如打光方式及目光等等。比如說，從角色背後打光的話，就會形成一種好似在故弄玄虛的氣氛（圖 10）。而從下方往上打光的話，就會有一種驚悚的感覺（圖 11）。兩個加起來的話，就會有滿滿的可疑感（圖 12）。

即使是相同姿態或構圖，角色的目光沒有朝向鏡頭的話，就會形成一種稍微有距離感的印象（圖 13）。而角色目光有朝著鏡頭的話，則會形成一種距離感跟關係性很近的印象（圖 14）。

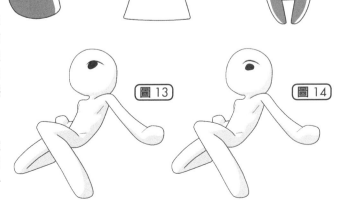

登場於本書的 Q 版造形人物

在本書所刊載的 Q 版造形人物，是以 2～4 頭身為主。一個頭身，有包括髮量在內。

1 頭身

2 頭身

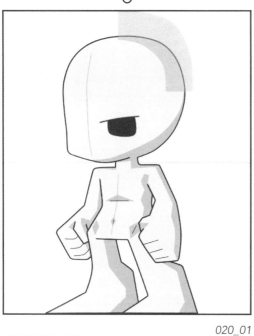

020_01

♀

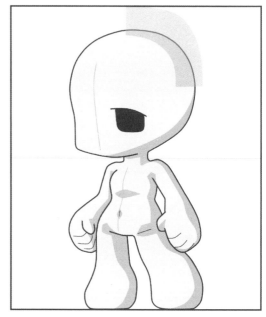

020_02

3 頭身

020_03

♀

020_04

4 頭身

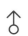

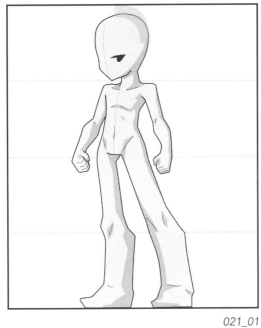

021_01

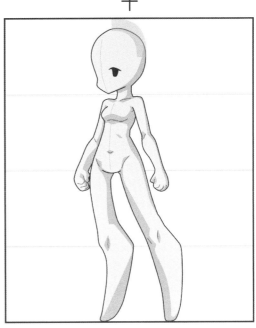

021_02

参考 偏真實頭身比的姿勢素體

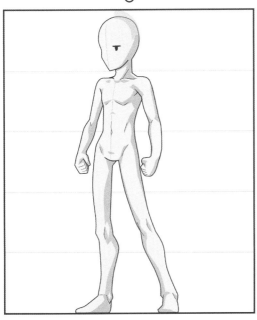

021_03

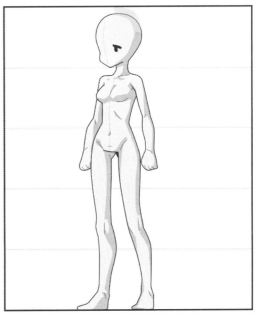

021_04

在姿勢解說頁面當中，有刊載了 Q 版造形程度較少，較接近真實頭身比的素體。請各位創作者多加參考利用，
練習如何將帶有骨骼與肌肉的人體進行 Q 版造形化，並描繪出頭身比很低的角色。

2 頭身素體的特徵

雖然是小不點角色，但在設計上可以很清楚發現男性與女性之間差異。特別是手腳部分的形狀，這裡將男性的結實感以及女性的圓潤感呈現到了極限（圖1‧2）。

2 頭身的手腳很短，不好彎曲，所以要描繪有動作的姿勢時，「部位要如何變形」以及「如何下工夫呈現出視覺錯覺圖」就很重要。例如，腳很短，沒辦法直接彎曲起來，那就要很柔順地使腳變形後，再加上姿勢（圖3）。依據姿勢或鏡頭角度的不同，有時也可以利用像是在壓扁空箱的這種技巧（圖4）。

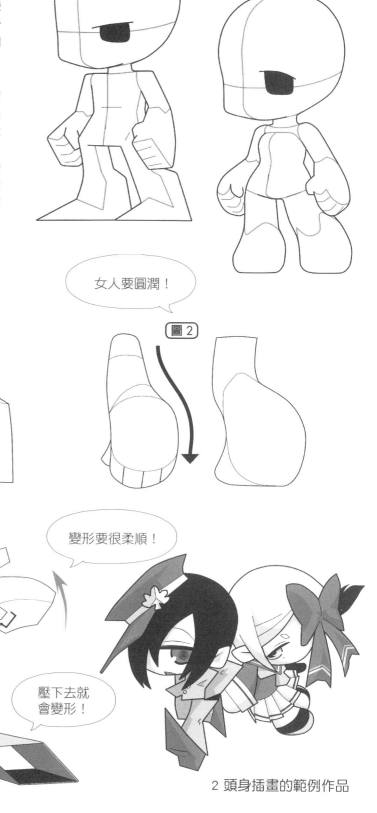

男人要結實！

圖1

女人要圓潤！

圖2

圖3

變形要很柔順！

圖4

壓下去就會變形！

原形　　變形

2 頭身插畫的範例作品

3 頭身素體的特徵

與 2 頭身素體一樣，男性要描繪得很結實，女性要描繪得很圓潤，來呈現出性別差異。手腳幾乎都是一模一樣的形狀，只不過 3 頭身變得比較長一點，比較容易進行動作（圖 1.2）。

與 2 頭身差異較大的是軀幹部分。3 頭身並不是由「胸＋腰」的區塊組成的，而是由「胸＋腹＋腰」（圖 3.4），所以能夠呈現出扭身的動作。3 頭身素體可以進行一些扭動身體或彎起腰的這一類流暢動作（圖 5.6）。

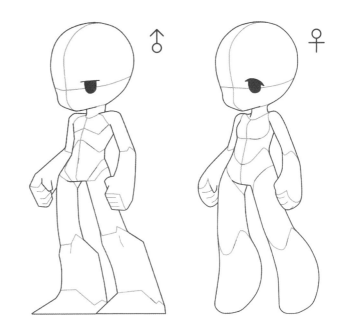

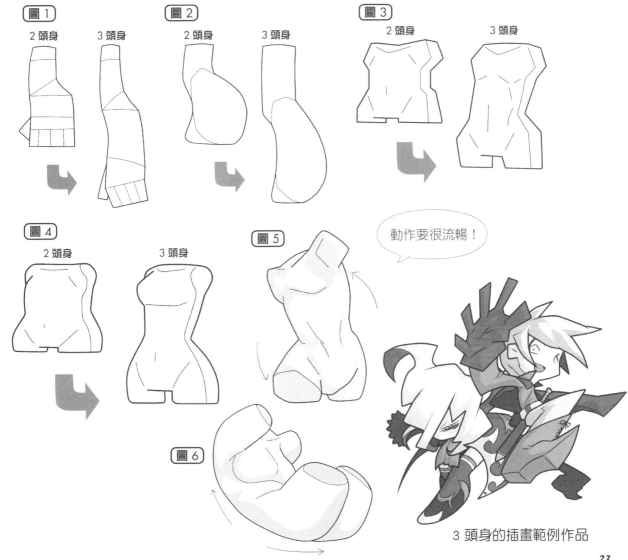

圖 1　2 頭身　3 頭身

圖 2　2 頭身　3 頭身

圖 3　2 頭身　3 頭身

圖 4　2 頭身　3 頭身

圖 5

圖 6

動作要很流暢！

3 頭身的插畫範例作品

4 頭身素體的特徵

4 頭身素體的一大特徵是具有骨骼。描繪手腳很短的 2 頭身、3 頭身素體時，是無視骨骼的；但在描繪 4 頭身素體時則要意識到關節位置及骨頭的突出感（圖 1）。腳的部分，不單是膝蓋、腳踝及腳趾關節也要呈現出來（圖 2）。

只要去加強手肘、膝蓋、大腿根部這些關節部位的刻畫，就會稍微有點真實比例感而顯得很有魅力（圖 3～5）。

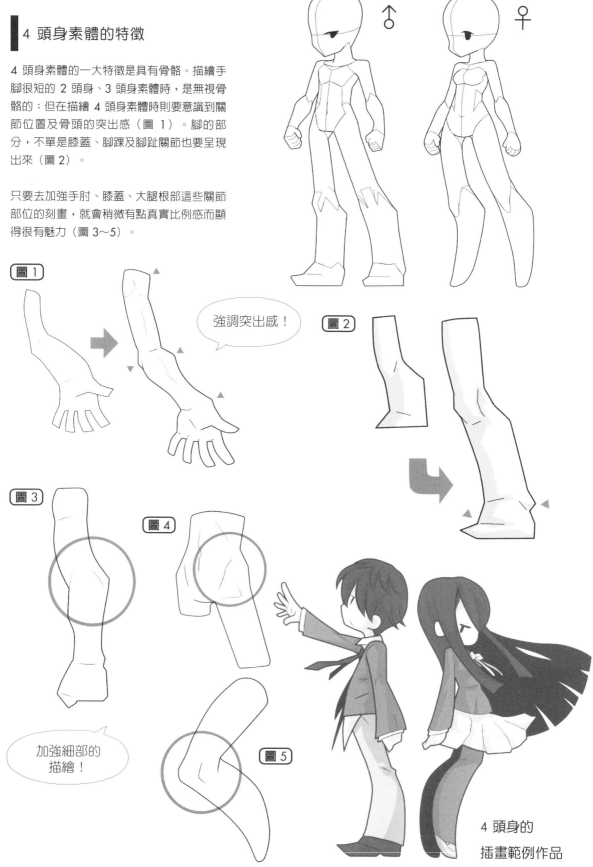

圖 1

強調突出感！

圖 2

圖 3

圖 4

加強細部的描繪！

圖 5

4 頭身的
插畫範例作品

其他素體變化

在本書當中，除了基本的 2～4 頭身素體，
也有刊載一些強調特徵的變種素體。能夠更
加細微地呈現出角色的年齡、體格、性格等
等特徵。

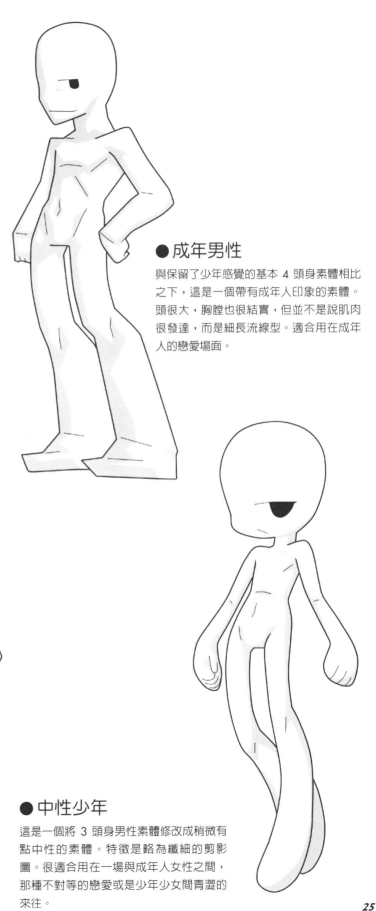

● 成年男性

與保留了少年感覺的基本 4 頭身素體相比
之下，這是一個帶有成年人印象的素體。
頭很大，胸膛也很結實，但並不是說肌肉
很發達，而是細長流線型。適合用在成年
人的戀愛場面。

● 壯碩男性

肌肉發達的男性 4 頭身素體。特徵是厚實
的胸膛、粗壯的脖子及健壯的手臂。是一
種能夠呈現出強壯男性的可靠感以及沉默
寡言的溫柔感素體。

● 中性少年

這是一個將 3 頭身男性素體修改成稍微有
點中性的素體。特徵是略為纖細的剪影
圖。很適合用在一場與成年人女性之間，
那種不對等的戀愛或是少年少女間青澀的
來往。

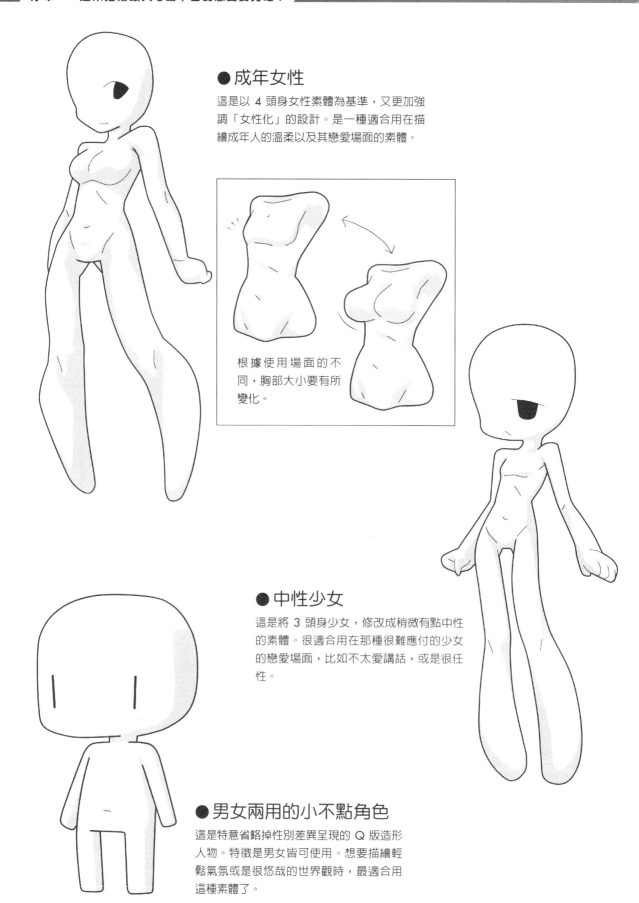

● 成年女性

這是以 4 頭身女性素體為基準，又更加強調「女性化」的設計。是一種適合用在描繪成年人的溫柔以及其戀愛場面的素體。

根據使用場面的不同，胸部大小要有所變化。

● 中性少女

這是將 3 頭身少女，修改成稍微有點中性的素體。很適合用在那種很難應付的少女的戀愛場面，比如不太愛講話，或是很任性。

● 男女兩用的小不點角色

這是特意省略掉性別差異呈現的 Q 版造形人物。特徵是男女皆可使用。想要描繪輕鬆氣氛或是很悠哉的世界觀時，最適合用這種素體了。

第1章

相戀的兩人

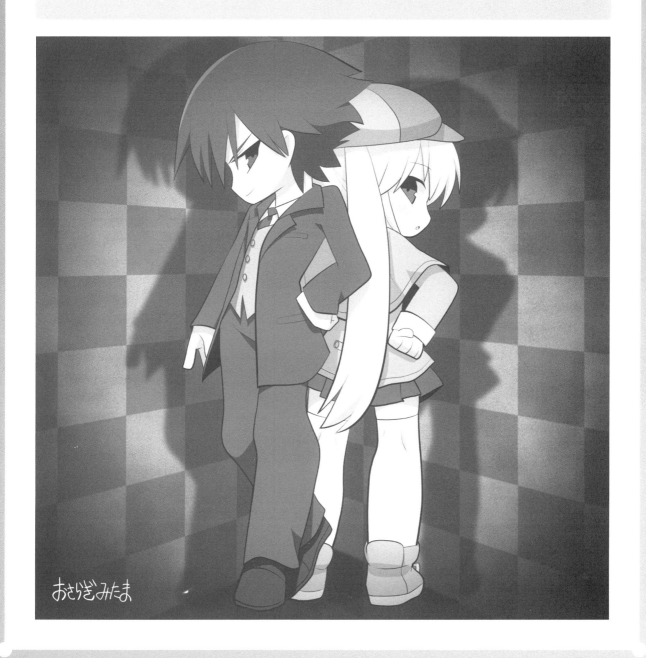

おさぎみたま

站姿

姿勢解說

在描繪頭身比很低的 Q 版造形之前，先觀察一下偏向真實的角色姿勢掌握特徵所在吧。男性要挺起胸膛，姿勢堂堂正正且體型很結實。女性要將手置於前方，姿勢很嫻淑且體態要帶點圓潤感。只要很靈活地將這些特徵帶入，即便是 Q 版造形，也能夠分別描繪出男女之間的不同。

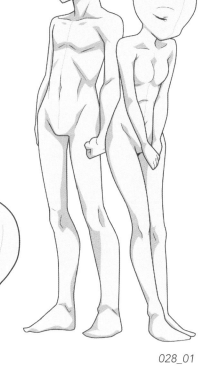

028_01

省略掉膝蓋關節的話……

省略掉手腕關節的話……

POINT　要去思考關節的省略部分

左圖是在關節處標記上圓圈，並以線條連接起來的人體圖。只要像這樣先描繪出骨架圖，就會比較容易去思考「哪個部位要怎樣去 Q 版造形化」。如果描繪的是頭身比很低的 Q 版造形，可以省略掉手腕、腳踝關節或是省略掉手肘、膝蓋關節，來追求簡單的呈現。

姿勢素體

■ 雙人站姿

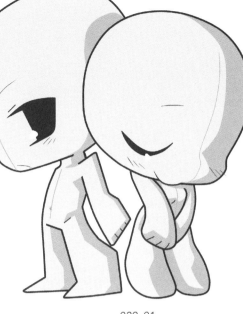

029_01

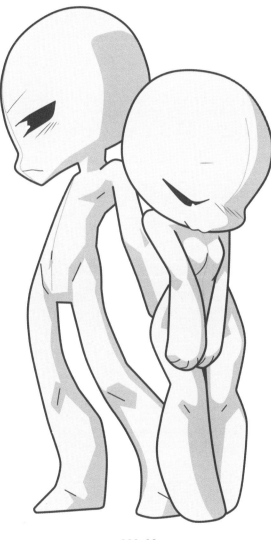

029_02

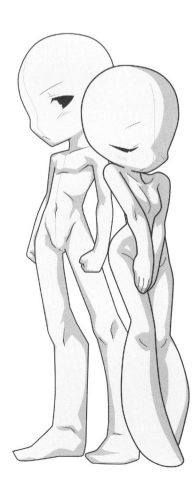

029_03

多采多姿的情侶站姿

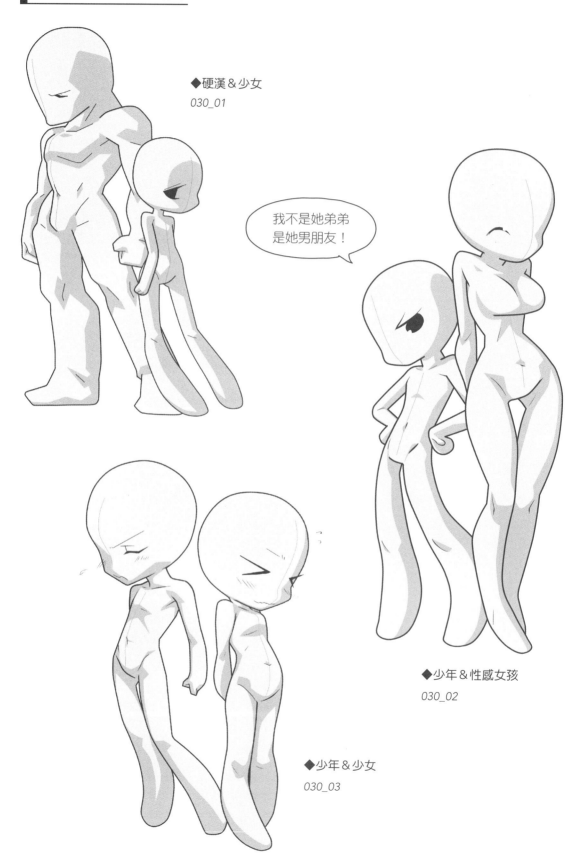

◆硬漢&少女
030_01

我不是她弟弟
是她男朋友！

◆少年&性感女孩

030_02

◆少年&少女

030_03

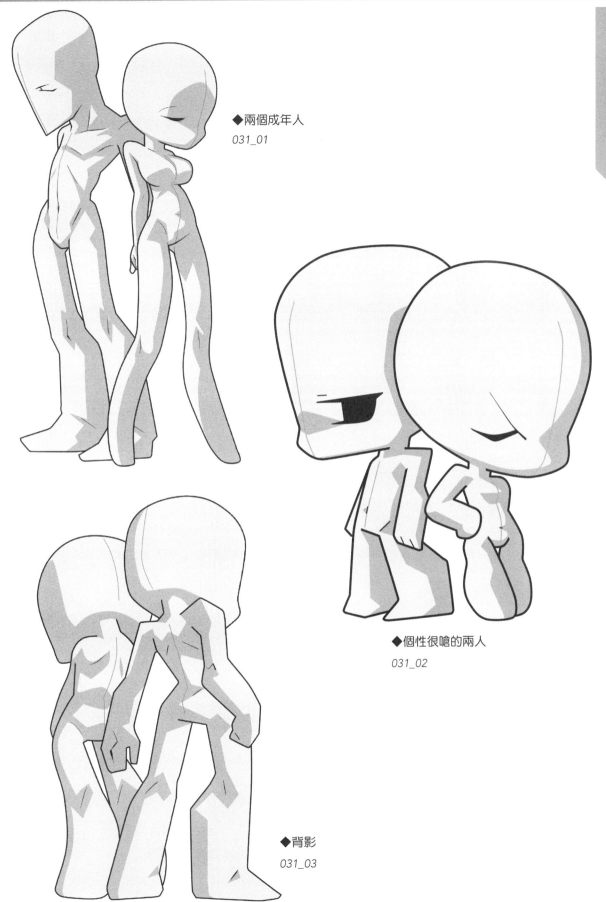

◆兩個成年人

031_01

◆個性很嗆的兩人

031_02

◆背影

031_03

各式各樣的站姿

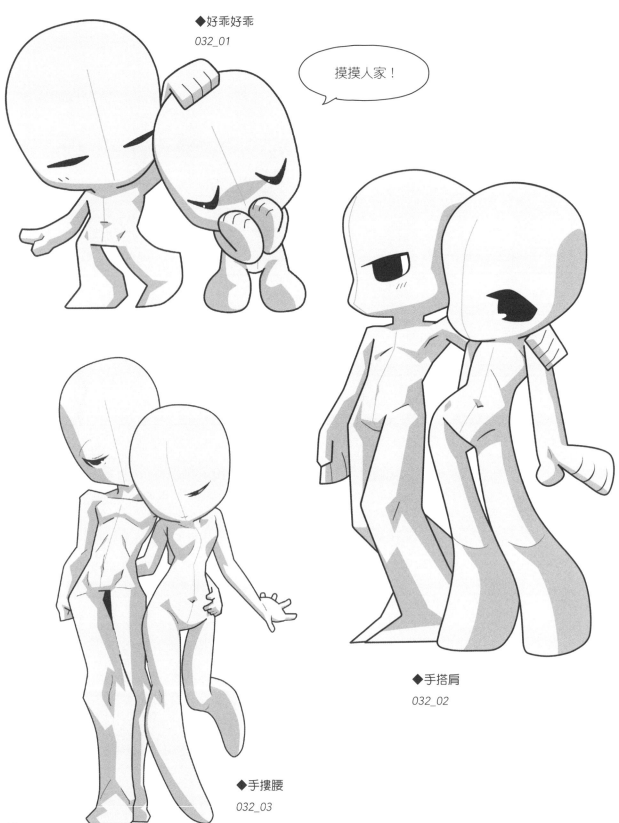

◆好乖好乖

032_01

摸摸人家！

◆手搭肩

032_02

◆手摟腰

032_03

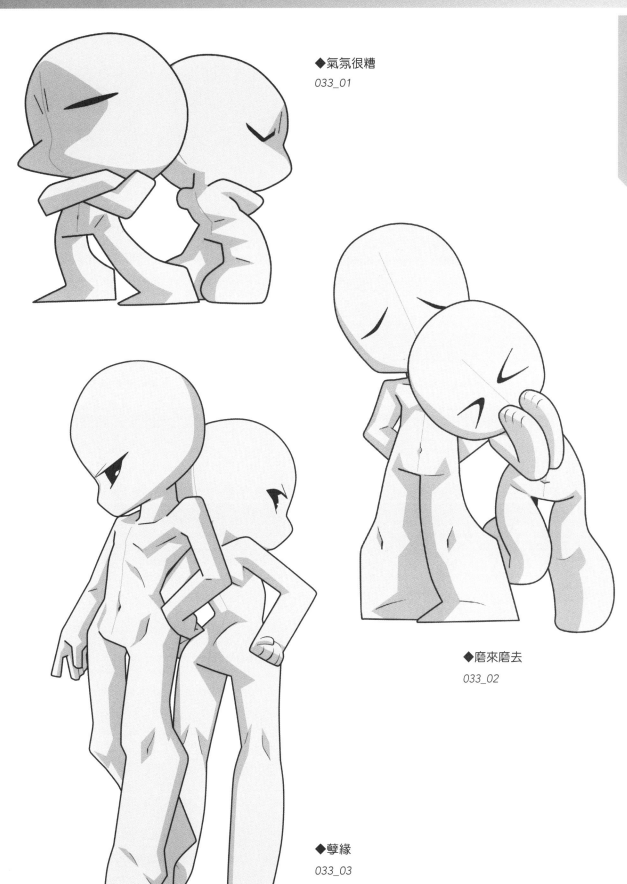

◆氣氛很糟

033_01

◆磨來磨去

033_02

◆孽緣

033_03

坐姿

姿勢解說

這裡將介紹坐在椅子上及坐在地板上的姿勢。頭身比越低的 Q 版造形人物,手腳會很短,坐在椅子上時,腳就會變得很難碰觸到地面。

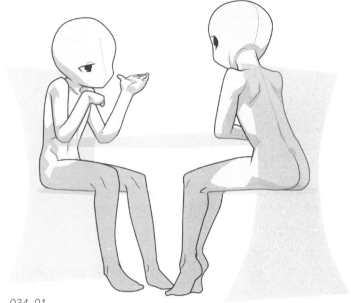

034_01

人物的坐法

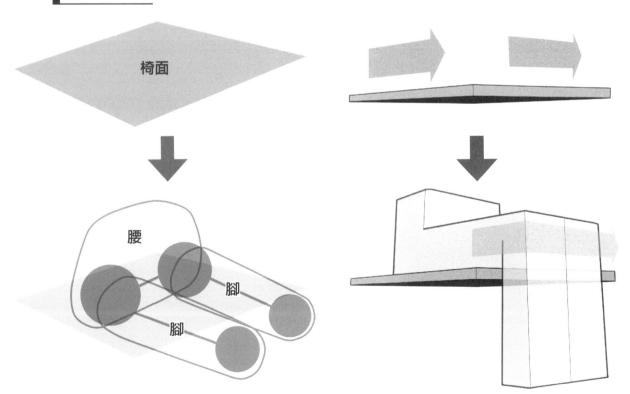

描繪坐在椅子上的姿勢時,一開始先決定椅面的位置及高度,再從腰部開始描繪,會比較容易抓出協調感。描繪不容易看見椅面的角度時,建議可以將腰與腳看作是區塊。

姿勢素體

雙人坐姿

035_01

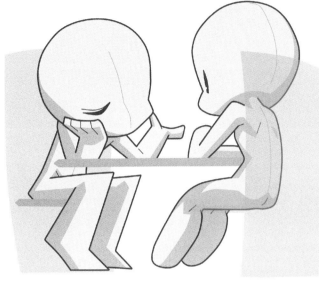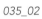

035_02

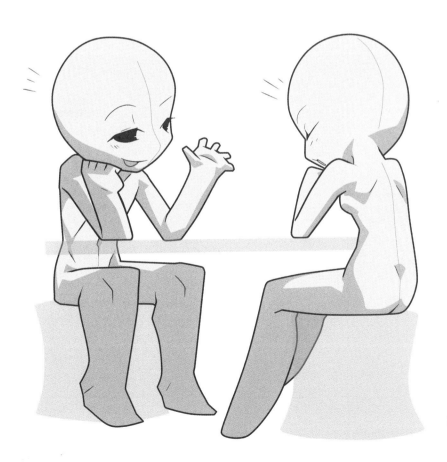

035_03

面對面坐著的情侶

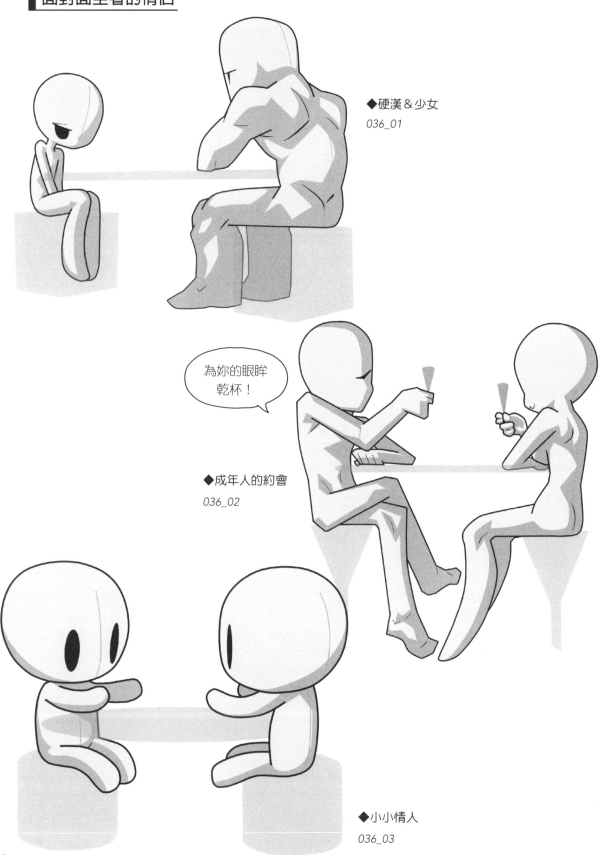

◆硬漢＆少女
036_01

為妳的眼眸
乾杯！

◆成年人的約會
036_02

◆小小情人
036_03

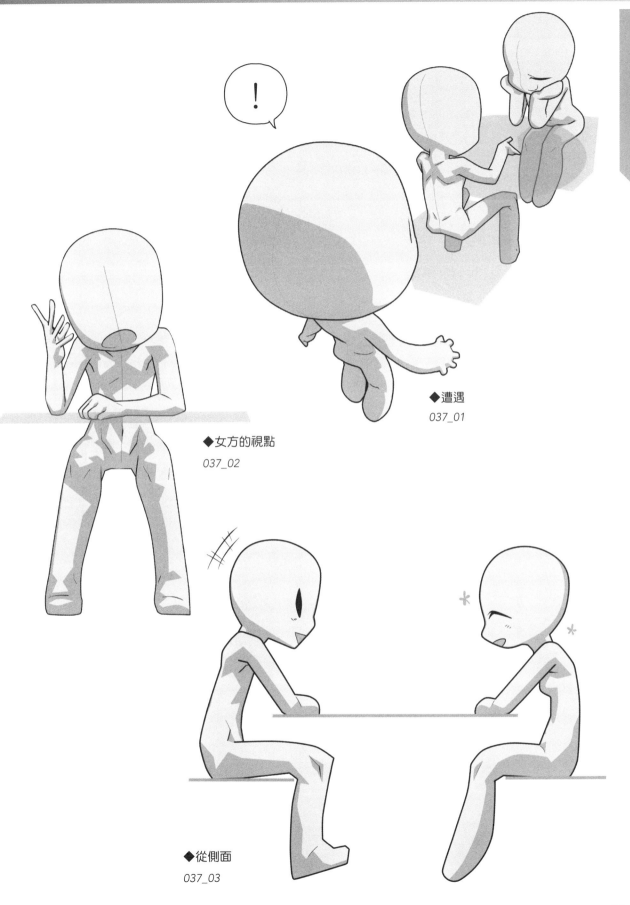

◆遭遇

037_01

◆女方的視點

037_02

◆從側面

037_03

各種坐姿

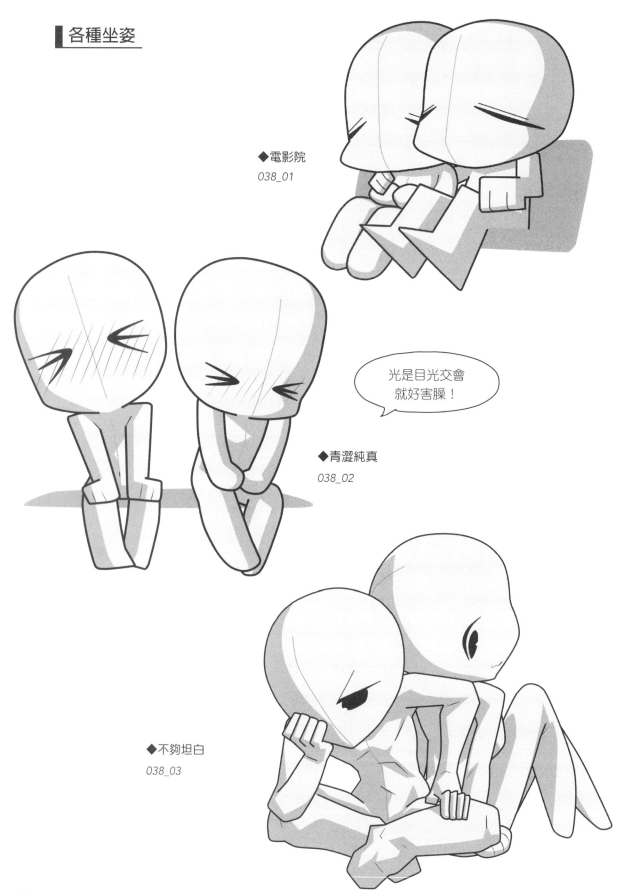

◆電影院
038_01

光是目光交會
就好害臊！

◆青澀純真
038_02

◆不夠坦白
038_03

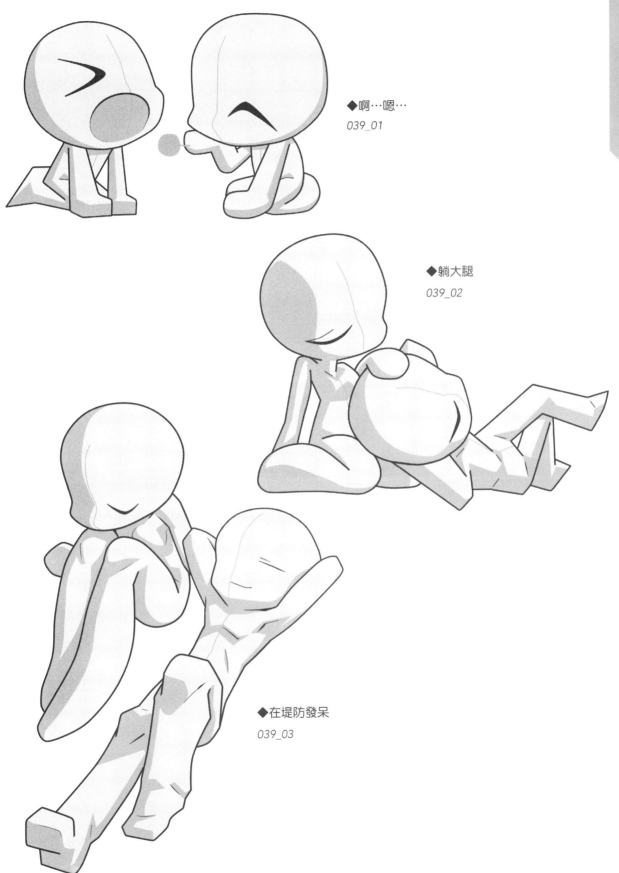

◆啊…嗯…
039_01

◆躺大腿
039_02

◆在堤防發呆
039_03

走路姿勢

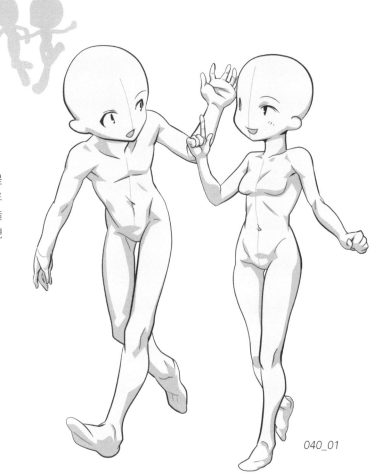

姿勢解說

如果一面走路，一面跟戀人說話，是
會彼此面對對方的，在真實中，上半
身會扭過去並朝向對方，但在 Q 版造
形，只透過脖子的動作或視線去呈現
出「目光交會」。

040_01

動作的表現

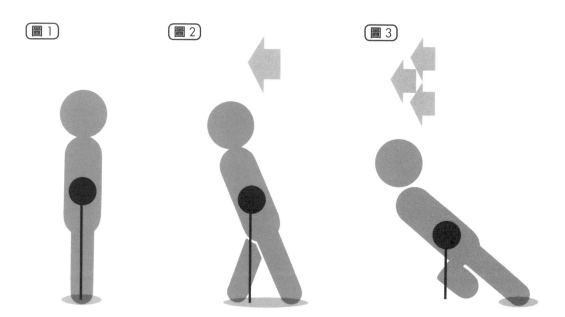

圖1　　　　圖2　　　　　　　　　圖3

走路姿勢與單純的站姿（圖1）不同，是會有動作的（圖2）。傾斜得越明顯，就越能感受到動作性（圖3），但傾
斜得太過頭的話，也會顯得像是要倒下去一樣。建議可以配合自己想要描繪的感覺去進行調節。

姿勢素體

基本的走路姿勢

這是只靠視線去呈現出
「目光交會」。

041_01

041_02

這是強調傾斜的 Q 版造
形，能夠感受出有動作
性。

放學後可以
陪我一下嗎？

OK！

041_03

各式各樣的走路方式

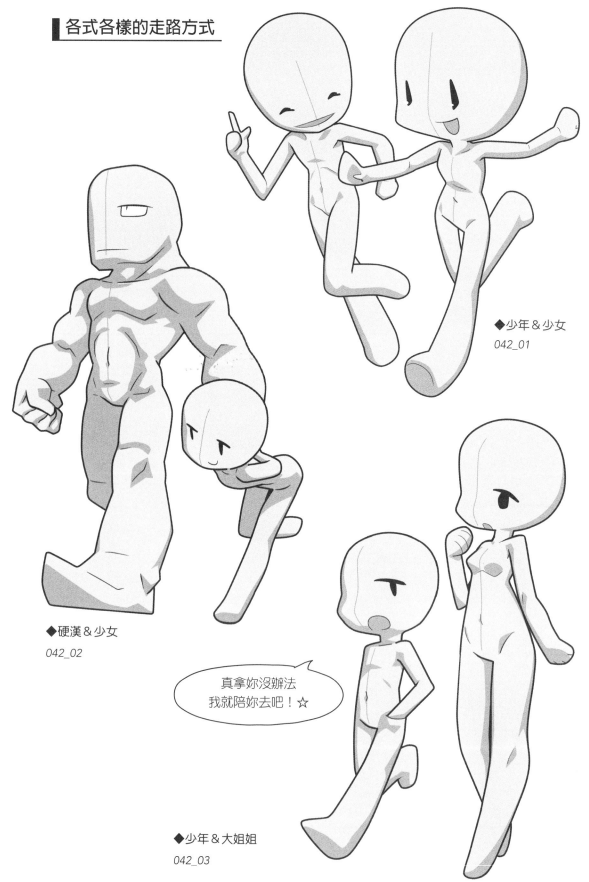

◆少年＆少女
042_01

◆硬漢＆少女
042_02

真拿妳沒辦法
我就陪妳去吧！☆

◆少年＆大姐姐
042_03

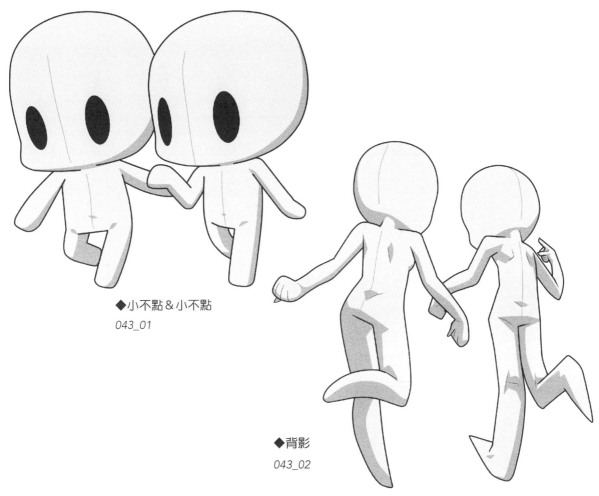

◆小不點＆小不點

043_01

◆背影

043_02

在不描繪出腳的漫畫分格當中，讓手部動作稍微誇大一點的話，畫面就不會顯得很單調。

◆上半身放大

043_03

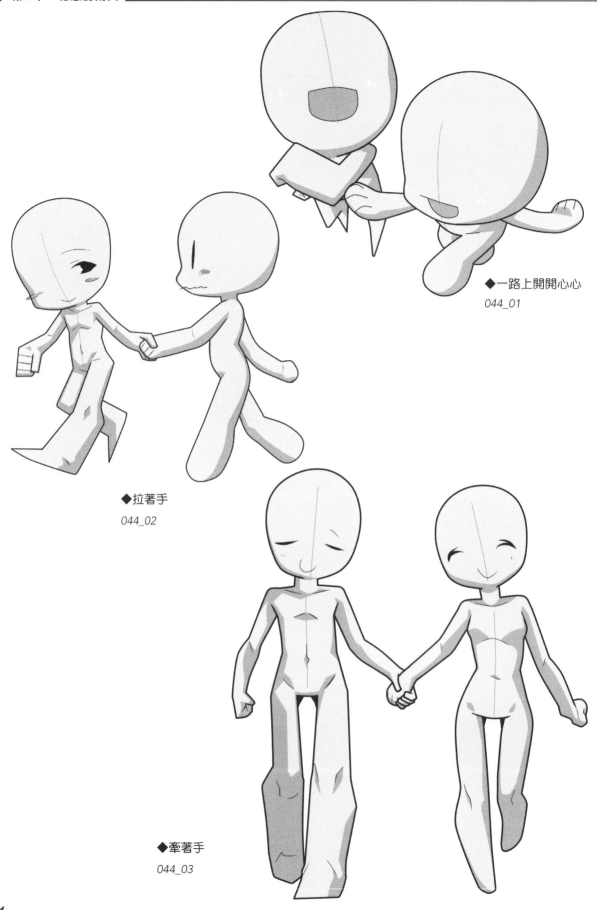

◆一路上開開心心
044_01

◆拉著手
044_02

◆牽著手
044_03

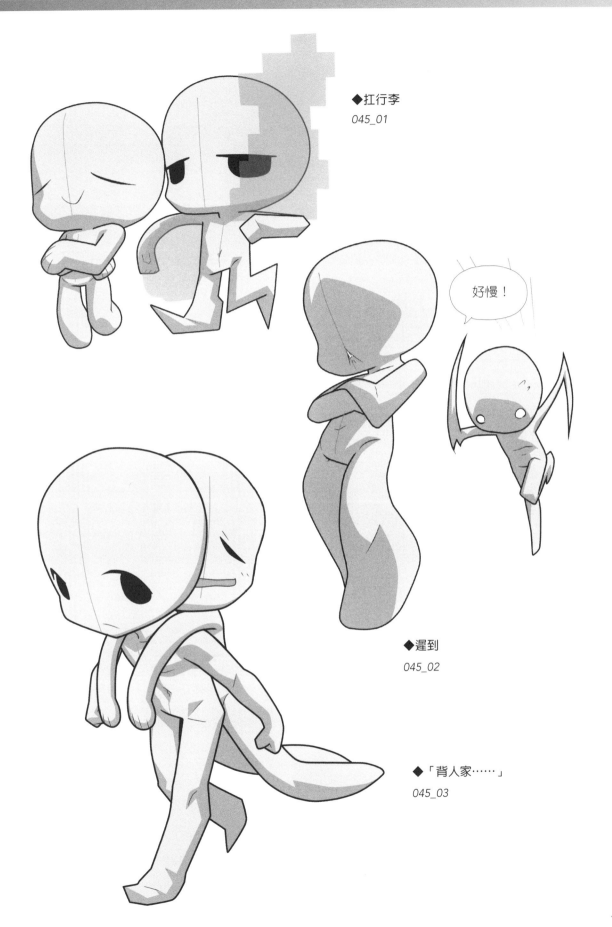

◆扛行李
045_01

好慢！

◆遲到
045_02

◆「背人家……」
045_03

愛情的開始

姿勢素體

◆在轉角相撞

046_01

◆相親

046_02

噗通！

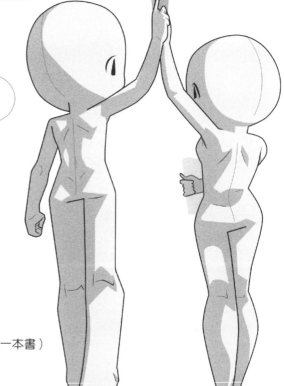

◆圖書館（兩人的手伸向同一本書）

046_03

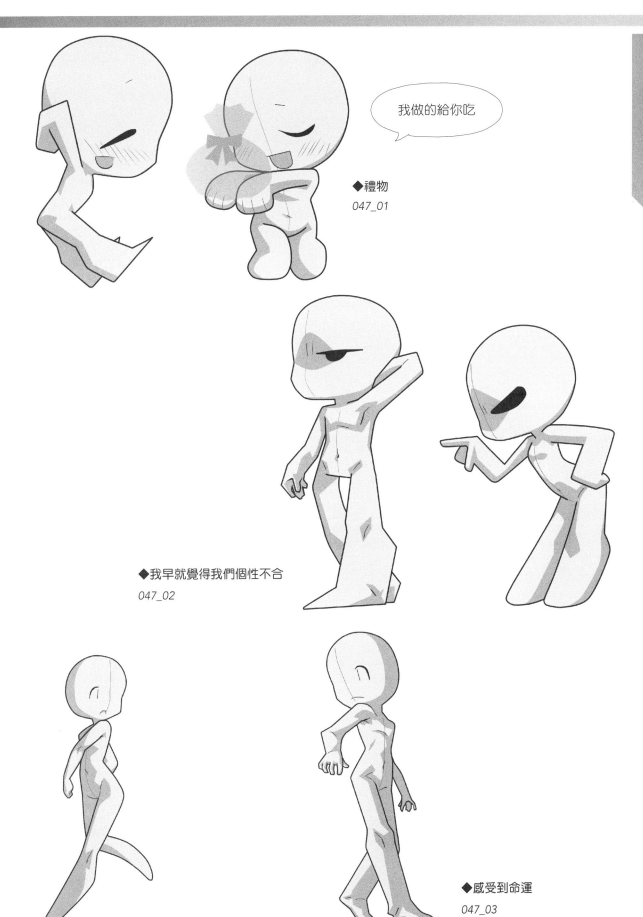

我做的給你吃

◆禮物
047_01

◆我早就覺得我們個性不合
047_02

◆感受到命運
047_03

範例作品&描繪建議

illustration by 大佛御魂

如果要描繪可愛的 Q 版造形，建議可以大膽地進行省略！

常常會聽到有人有「要描繪 Q 版造形人物時，沒有辦法很順利地單純化」「總覺得很真實，感覺很噁心」這些煩惱。沒辦法很順利單純化的時候，我認為可以大膽地將一些部位拿掉。例如就算省略掉了鼻子、指甲、耳朵這些部位，其實也不會有什麼不協調感。對細節有所堅持的人，先描繪出整體大略形狀後，再去描繪細節的話，我想就可以刻畫出具有協調

感而不會很詭異的細部。

描繪熱戀中男女的 Q 版造形人物時，建議可以呈現出兩人彼此很在意對方的感覺。比如說目光不時交錯，或是人雖然各自朝著不同方向，彼此的手還是伸向了對方等等。我個人而言，是喜歡有點要碰到又沒碰到的距離感，不過那種將手搭在肩膀上，兩個人黏在一起的距離感也很不錯。

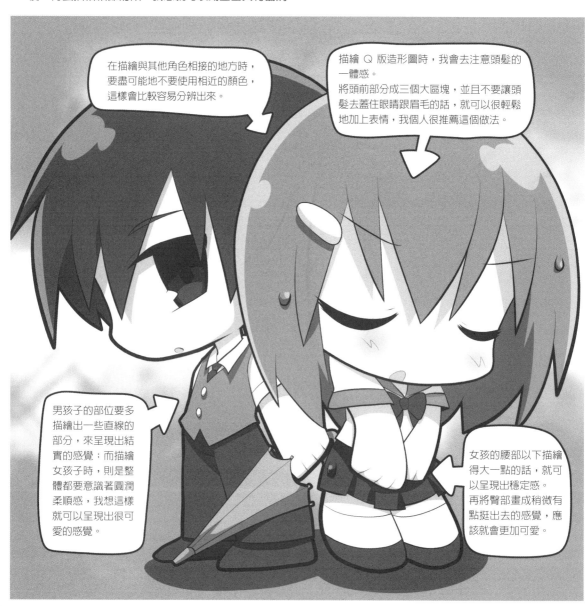

在描繪與其他角色相接的地方時，要盡可能地不要使用相近的顏色，這樣會比較容易分辨出來。

描繪 Q 版造形圖時，我會去注意頭髮的一體感。
將頭前部分成三個大區塊，並且不要讓頭髮去蓋住眼睛跟眉毛的話，就可以很輕鬆地加上表情，我個人很推薦這個做法。

男孩子的部位要多描繪出一些直線的部分，來呈現出結實的感覺；而描繪女孩子時，則是整體都要意識著圓潤柔順感，我想這樣就可以呈現出很可愛的感覺。

女孩的腰部以下描繪得大一點的話，就可以呈現出穩定感。再將臀部畫成稍微有點挺出去的感覺，應該就會更加可愛。

第2章

卿卿我我的 LOVE

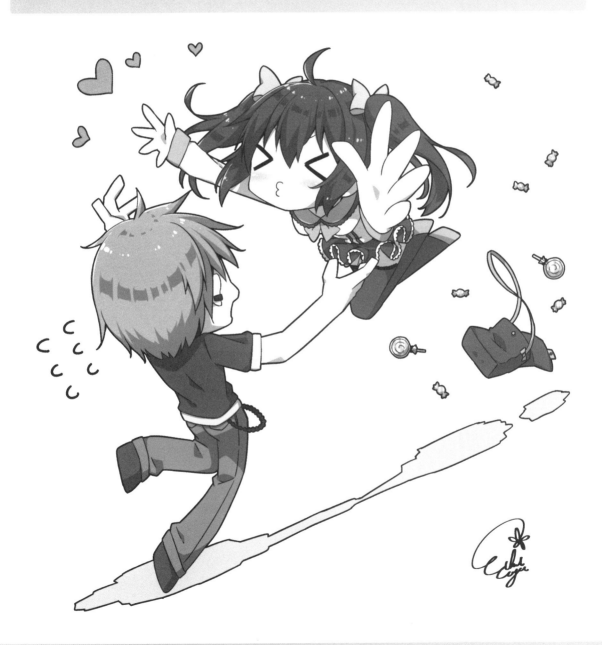

接吻

姿勢解說

作為情侶間的愛情表現，接吻姿勢是不可或缺的。可以配合角色的心意，描繪得更多彩多姿，例如很遲疑地將唇迎上去，或是很強硬地將唇印上去。也可以描繪成為了將嘴唇移至相同高度，其中一方墊起腳尖來，或是反過來另一方彎下腰來。

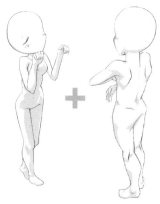

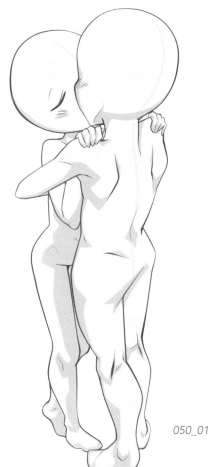

050_01

接吻的動作

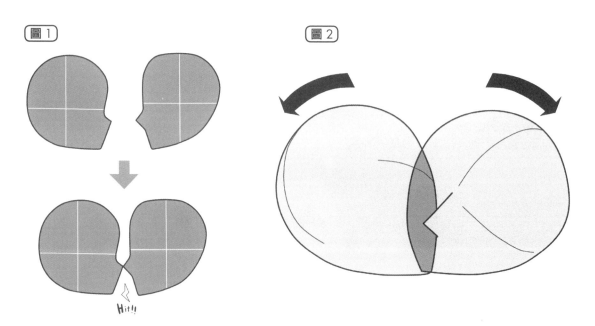

圖1

圖2

Hit!!

從正面直接將臉貼過去的話，鼻子會撞在一起（圖1）。所以描繪時，讓兩個人的臉彼此傾斜成不同方向的話（圖2），看起來就會是一個很自然的接吻。如果是省略掉鼻子的 Q 版造形人物，只要稍微將臉斜置，就可以提高兩人接吻的感覺。

姿勢素體

▌基本的接吻場面

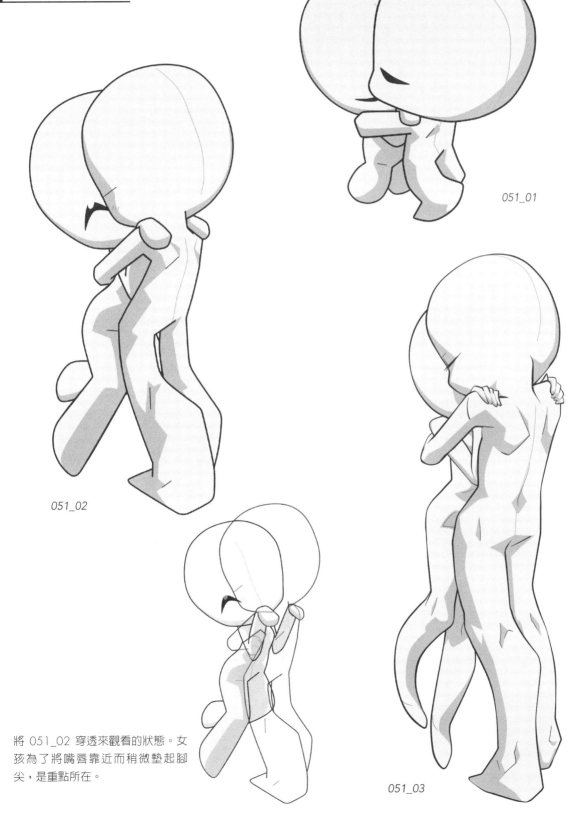

051_01

051_02

051_03

將 051_02 穿透來觀看的狀態。女孩為了將嘴唇靠近而稍微墊起腳尖,是重點所在。

各種配對的接吻

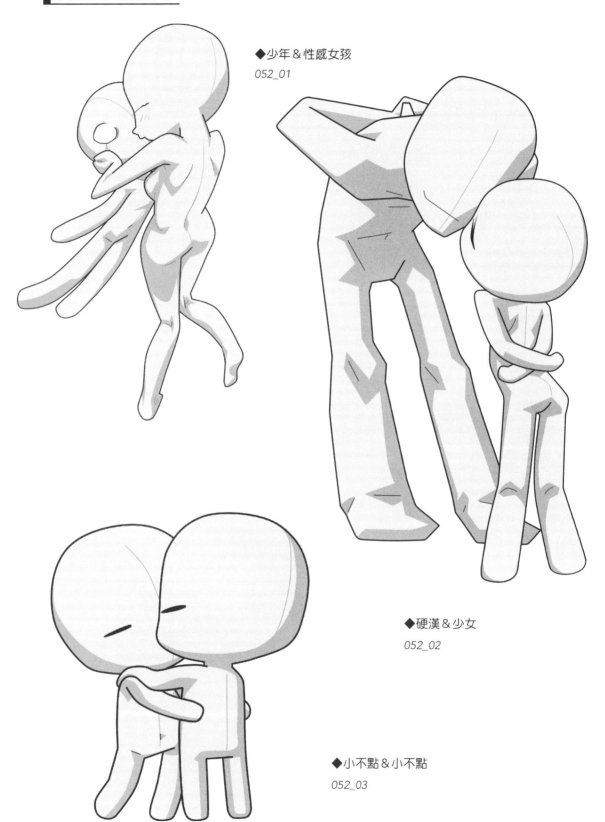

◆少年＆性感女孩
052_01

◆硬漢＆少女
052_02

◆小不點＆小不點
052_03

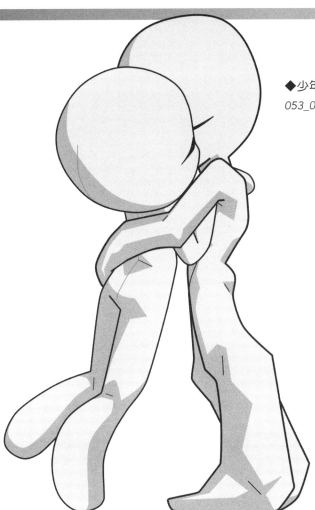

◆少年＆少女
053_01

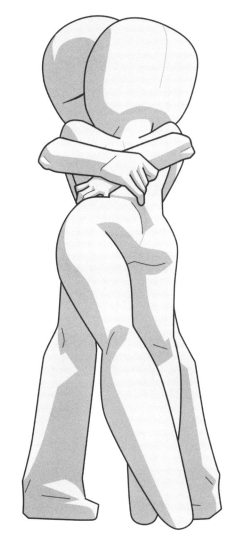

◆背影
053_02

如果是 Q 版造形，省略掉重疊在一
起的嘴唇，不要描繪得太明確，協
調感會比較好。

◆局部放大
053_03

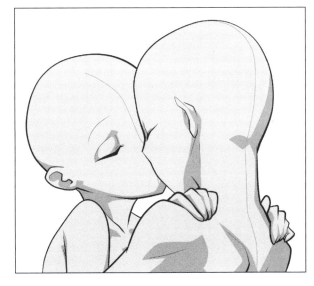

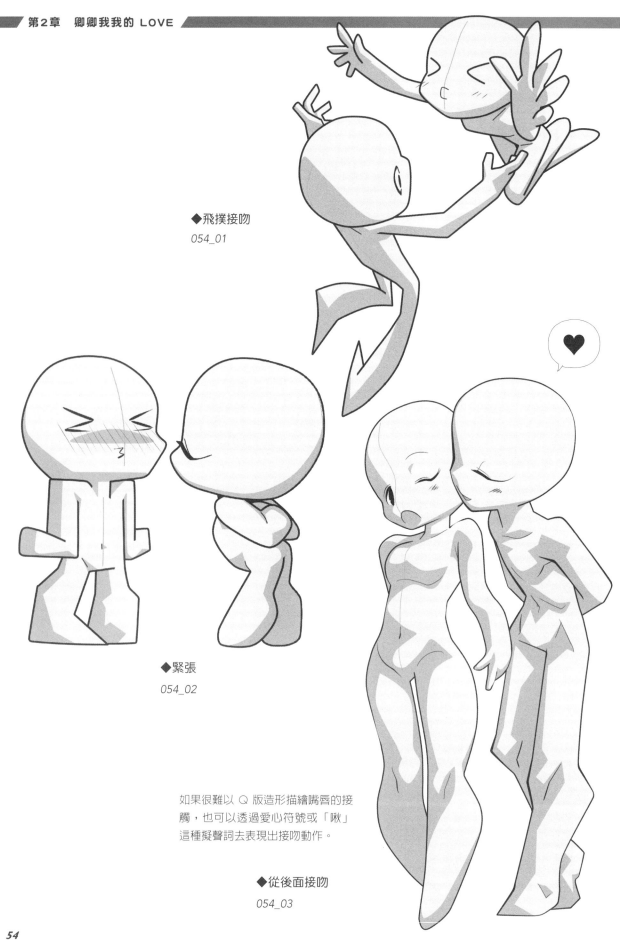

◆飛撲接吻
054_01

◆緊張
054_02

如果很難以 Q 版造形描繪嘴唇的接觸，也可以透過愛心符號或「啾」這種擬聲詞去表現出接吻動作。

◆從後面接吻
054_03

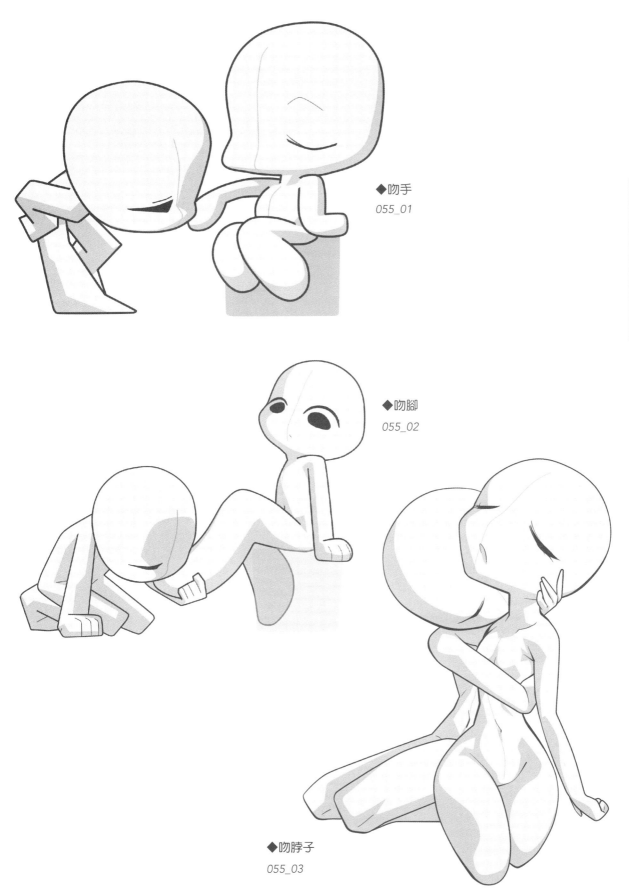

◆吻手
055_01

◆吻腳
055_02

◆吻脖子
055_03

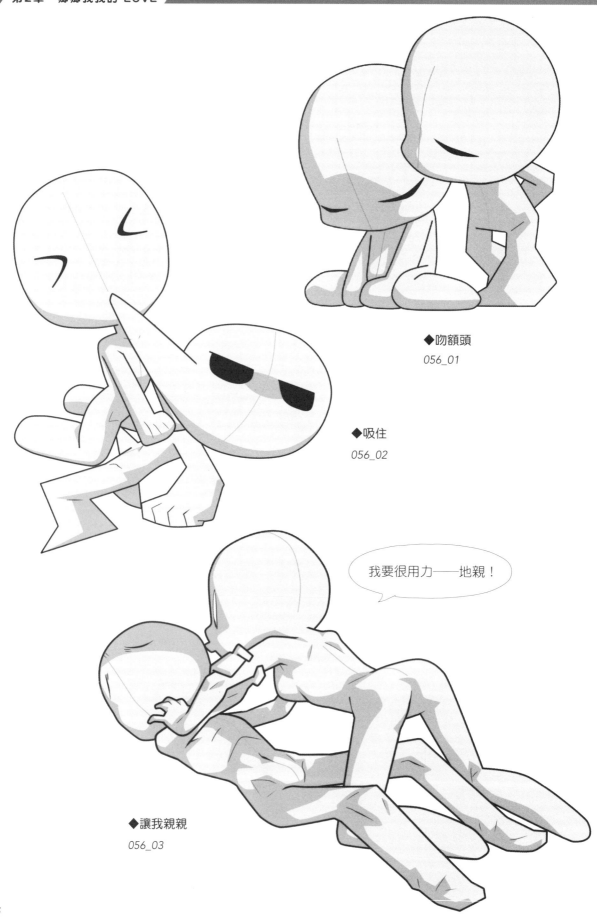

◆吻額頭

056_01

◆吸住

056_02

我要很用力——地親！

◆讓我親親

056_03

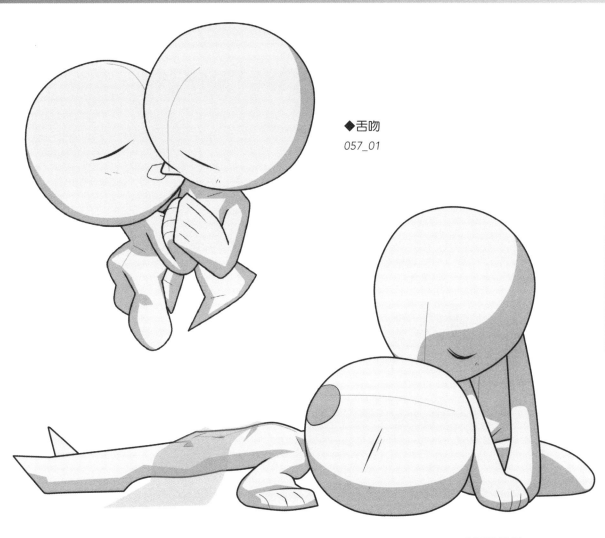

◆舌吻
057_01

◆睡時偷親
057_02

◆沒反應
057_03

擁抱

姿勢解說

讓人感受到對戀人強烈愛情的擁抱姿勢。描繪上很
困難的點是角色的表情很容易被擋住。如果要優先
強調插畫的美觀，就要下點工夫選擇可以看見臉部
的姿勢。如果是要強調「緊緊抱住的感覺」，那看
不見臉部的擁抱姿勢也是沒問題的。

如果看不見
臉部

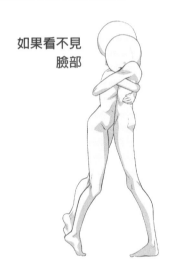
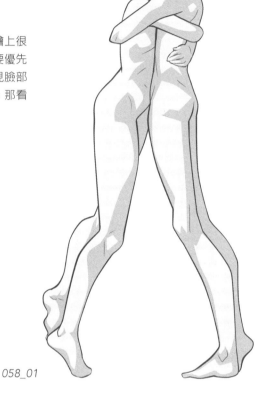

058_01

手臂的交錯方式

圖1 從上方觀看的圖（骨架）

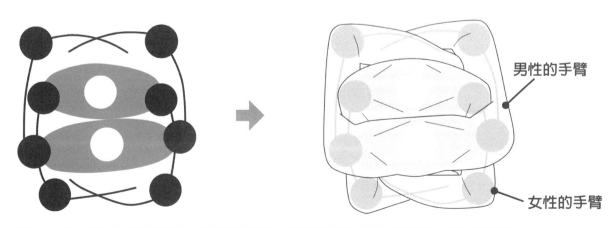

男性的手臂

女性的手臂

相擁的姿勢，手臂會交錯地很複雜。要是覺得很混亂，不知道手臂是處於什麼狀況時，就先暫時從其
他方向去思考看看吧。圖 1 是從上方觀看的狀態。男性的手臂，就像是將女性肩膀包覆起來一樣。

姿勢素體

擁抱姿勢

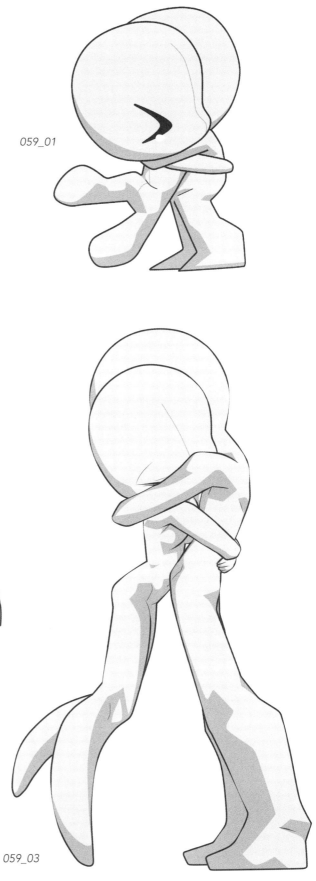

059_01

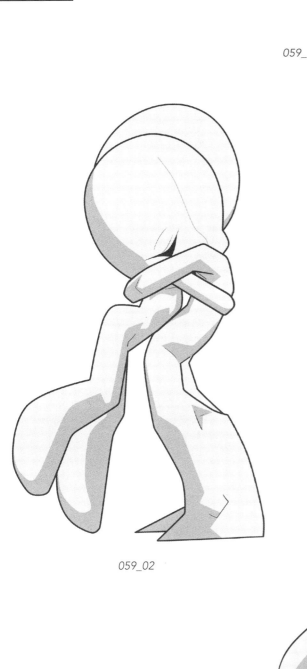

059_02

059_03

各種配對的擁抱

◆少年＆性感女孩
060_01

我好想
永遠這樣子……

◆硬漢＆少女
060_02

◆少年＆少女
060_03

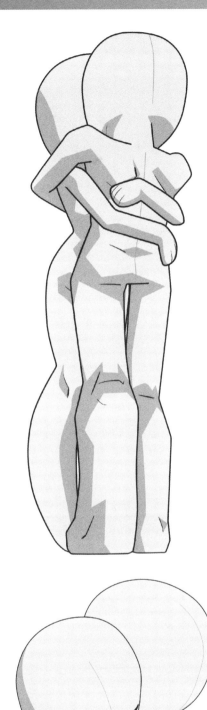

◆背影 1

061_01

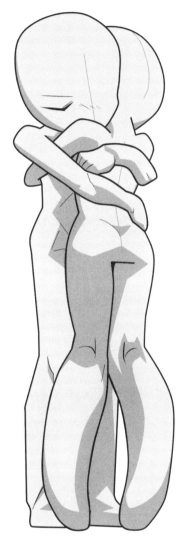

◆背影 2

061_02

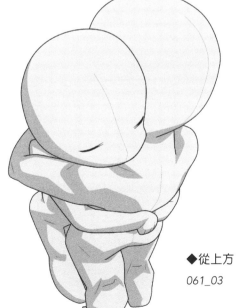

◆從上方

061_03

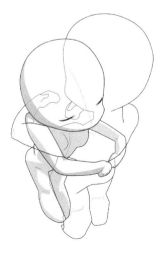

公主抱

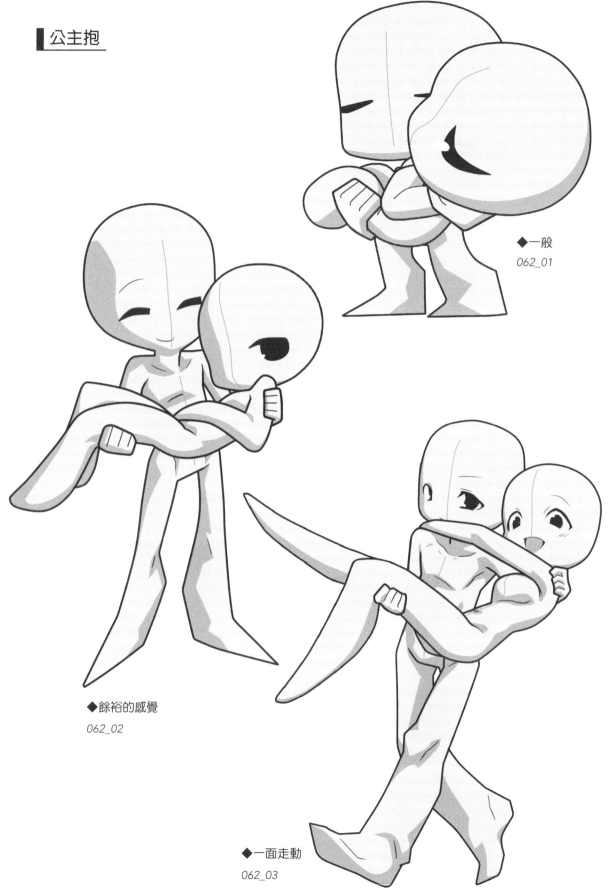

◆一般
062_01

◆餘裕的感覺
062_02

◆一面走動
062_03

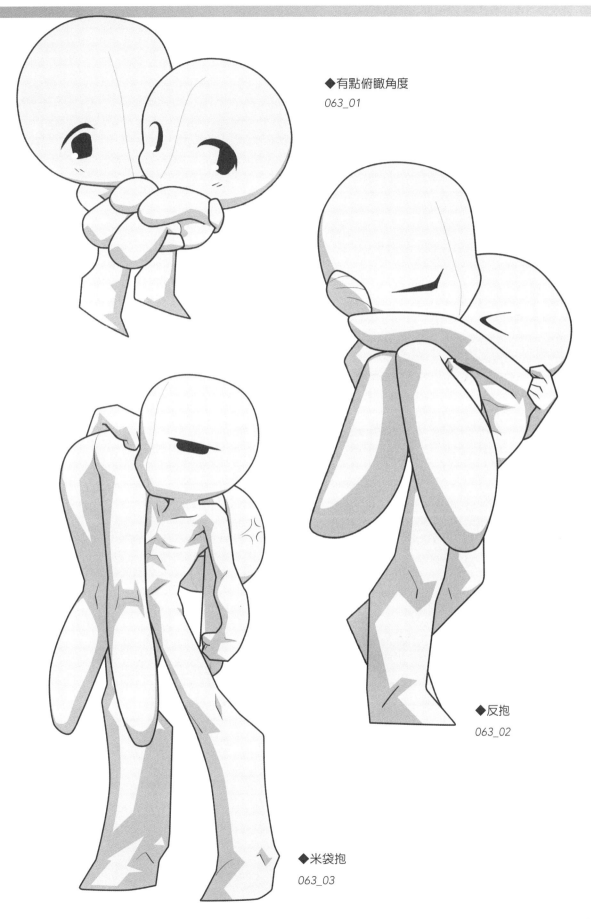

◆有點俯瞰角度
063_01

◆反抱
063_02

◆米袋抱
063_03

各種抱法

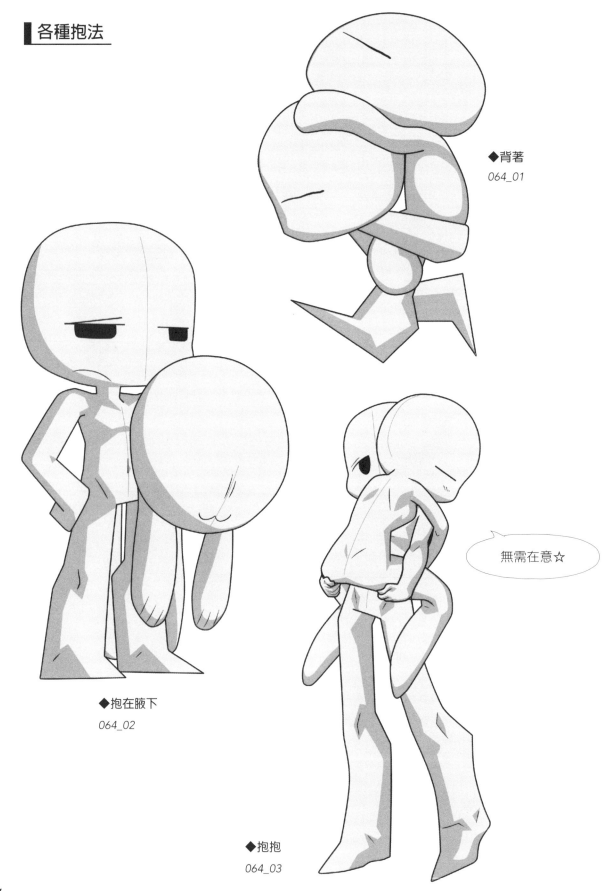

◆背著
064_01

◆抱在腋下
064_02

無需在意☆

◆抱抱
064_03

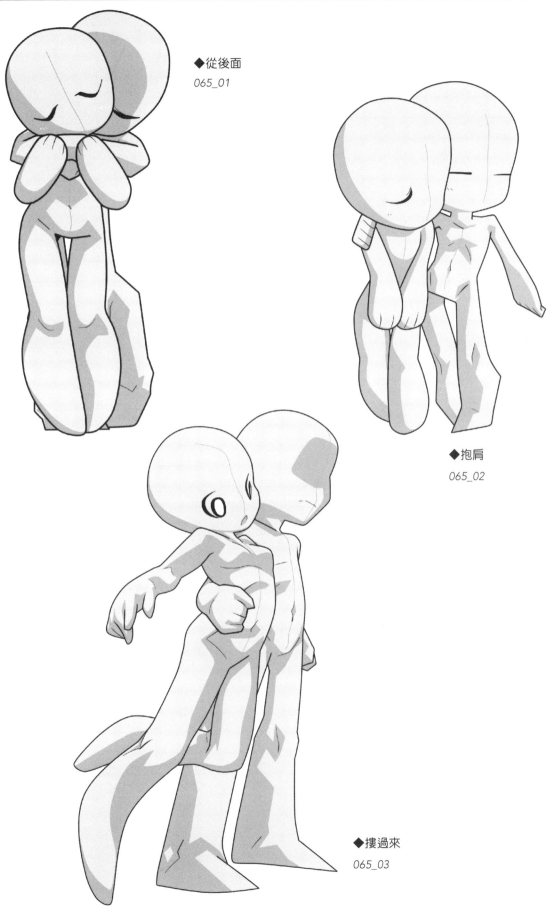

◆從後面
065_01

◆抱肩
065_02

◆摟過來
065_03

突然很近

姿勢解說

壓在對方身上的姿勢。描繪時不要從側面，而是從斜面角度去描繪的話，就可以呈現出景深感，不過似乎不少人覺得很難畫。可以先描繪出一個地板或箱子，再讓兩人的身體容納於其中。

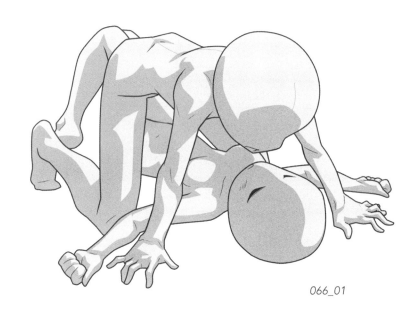

066_01

掌握景深感的描繪方式

❶

❷

❸

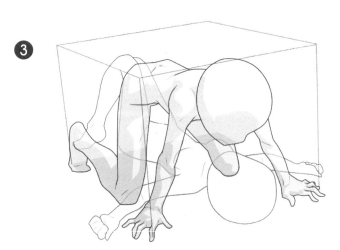

❶ 描繪出一個地板。❷ 描繪出位於下方的角色，使其雙肩與地板的其中一邊平行。❸ 在地板上方打造出一個箱形空間，並描繪出位於上方的角色，使其容納於箱形空間裡。

姿勢素體

▌騎人姿勢

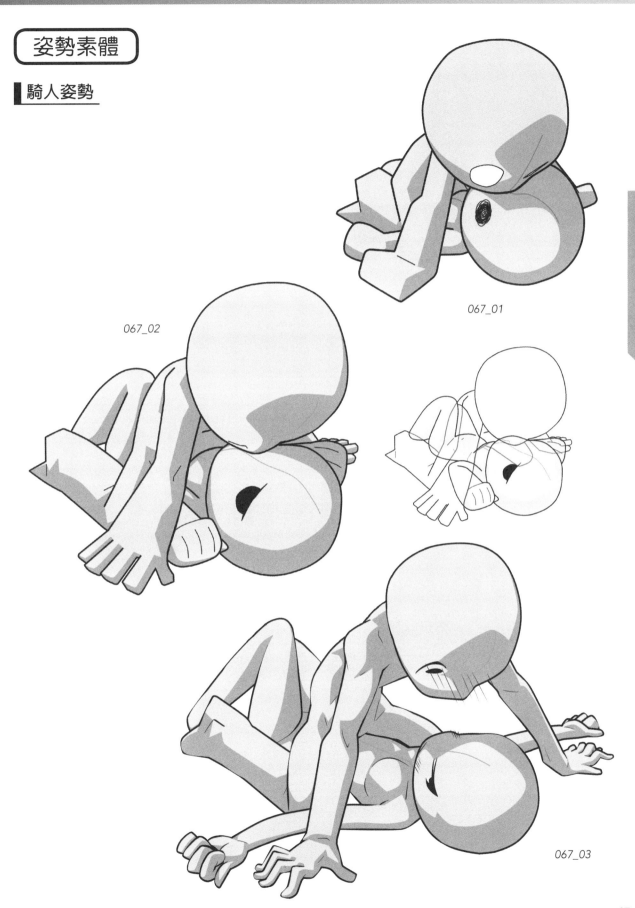

067_01

067_02

067_03

67

各種騎人姿勢

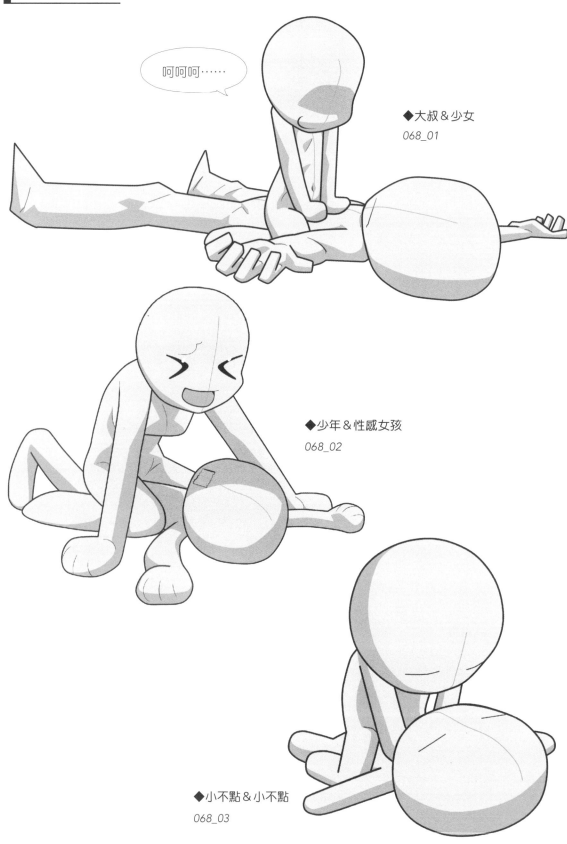

呵呵呵……

◆大叔＆少女
068_01

◆少年＆性感女孩
068_02

◆小不點＆小不點
068_03

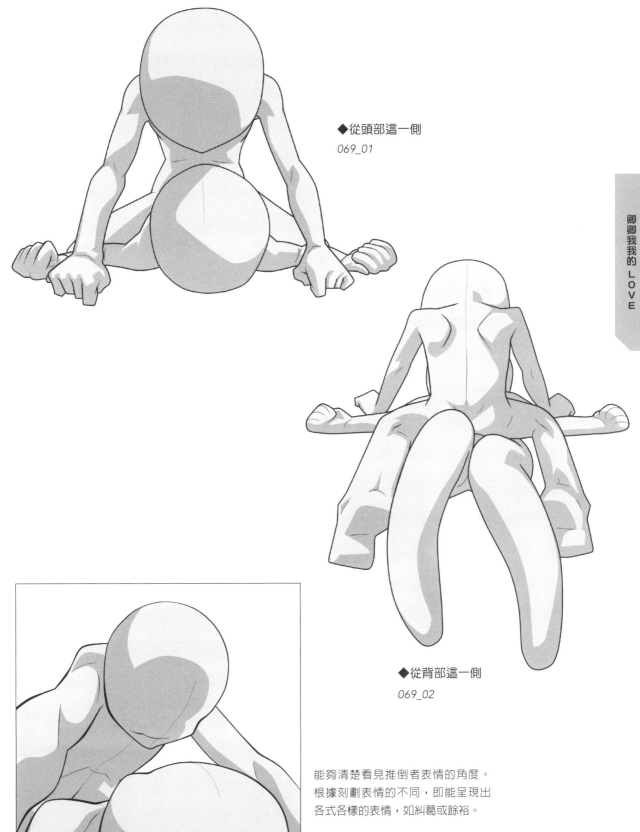

◆從頭部這一側
069_01

◆從背部這一側
069_02

能夠清楚看見推倒者表情的角度。
根據刻劃表情的不同,即能呈現出
各式各樣的表情,如糾葛或餘裕。

◆放大
069_03

其他很近的姿勢

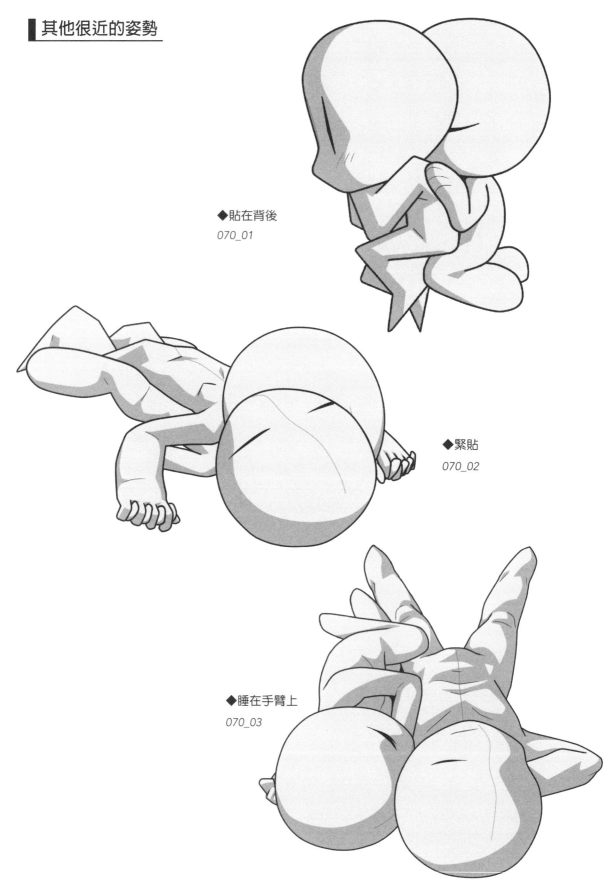

◆貼在背後
070_01

◆緊貼
070_02

◆睡在手臂上
070_03

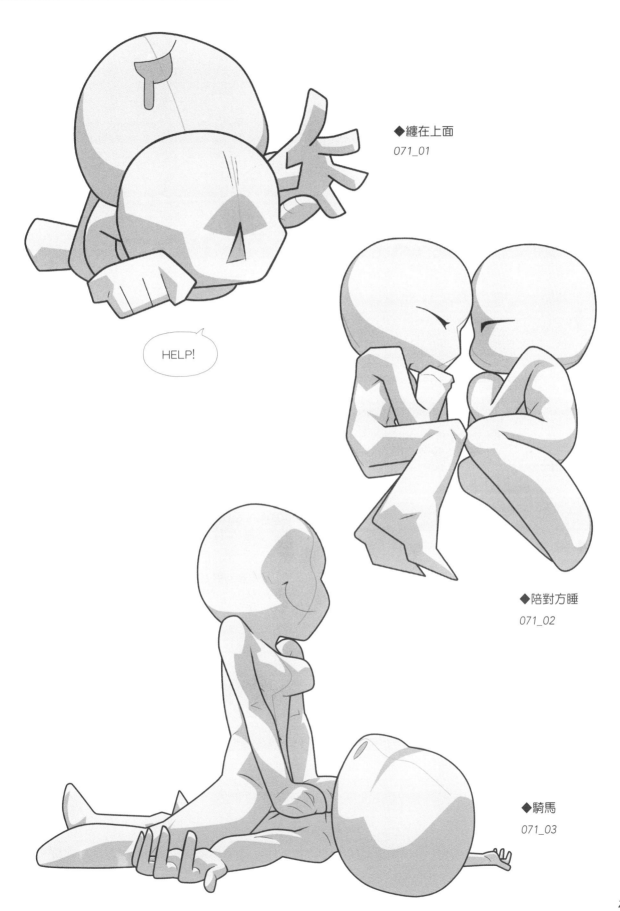

◆纏在上面
071_01

HELP!

◆陪對方睡
071_02

◆騎馬
071_03

兩人的回憶

姿勢素體

眾多幸福的兩人約會場景

◆海水浴

072_01

◆賞花

072_02

◆銀色世界

072_03

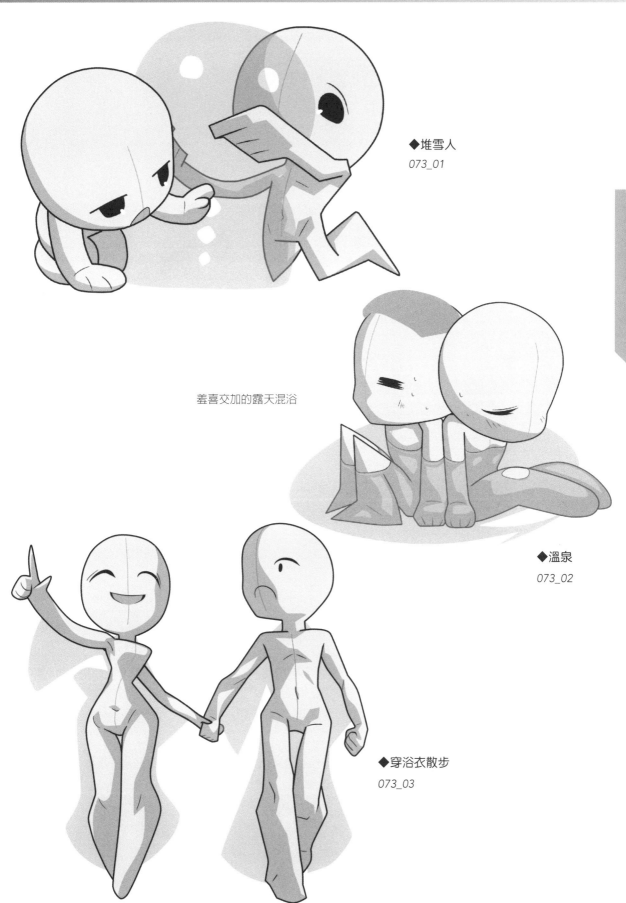

◆堆雪人
073_01

羞喜交加的露天混浴

◆溫泉
073_02

◆穿浴衣散步
073_03

偶爾也會吵架

姿勢素體

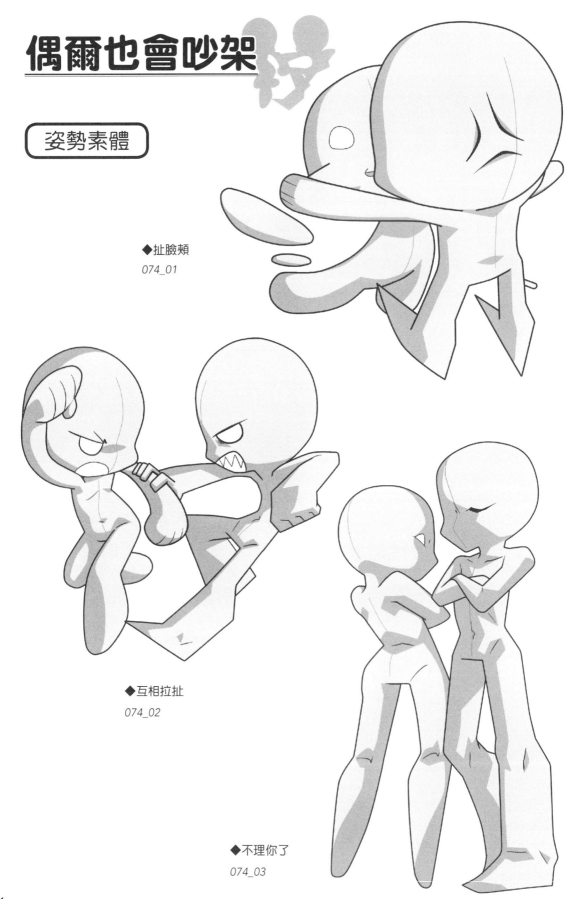

◆扯臉頰
074_01

◆互相拉扯
074_02

◆不理你了
074_03

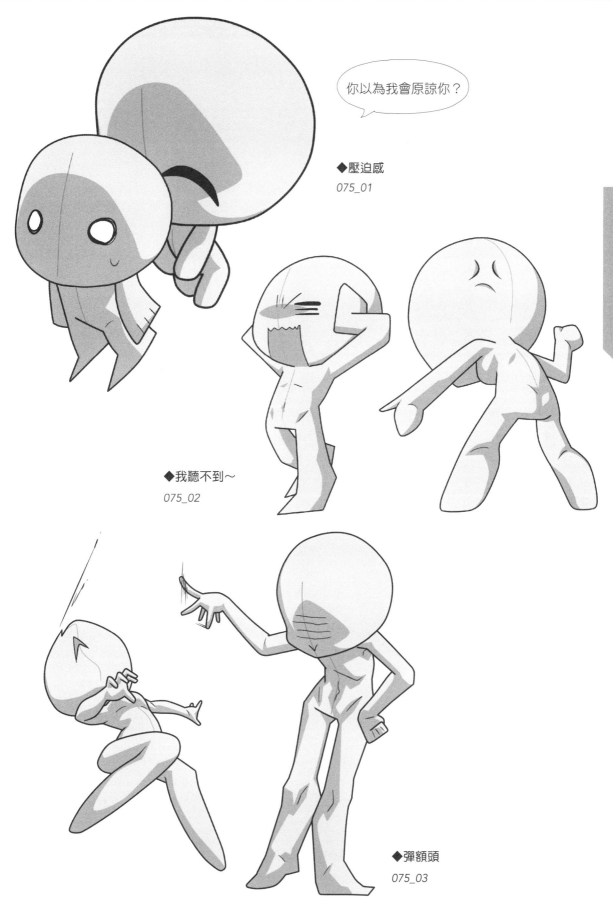

你以為我會原諒你？

◆壓迫感
075_01

◆我聽不到～
075_02

◆彈額頭
075_03

範例作品＆描繪建議

illustration by yaki*mayu

要掌握Q版造形獨有的作畫重點！

　　我認為描繪Q版造形人物時，其作畫重點與描繪真實頭身比例的人物又有所不同。我特別會去注意的是不要描繪得太過詳細。因為明明頭身比有Q版造形化，臉或衣服卻很真實的話，會變得沒有統一感。

　　下面的插畫，是一幅沒有將「頭髮」「衣服形體」「衣服皺褶」刻劃得很詳細的Q版造形插圖。頭髮要將髮束抓得很大一撮。描繪衣服時，要將身體當作是圓柱狀，並沿著圓柱曲線這簡單的線條進行描

繪。衣服皺褶也不是要去描繪很多細部，而是要集中在大物件上來進行強調，這樣子的描繪，我覺得就會變得很可愛。

　　這張插圖是試著在女孩頭髮上加一個緞帶當作飾品。插圖的衝擊性不夠時，我建議可以加上一個強調角色個性的大道具。

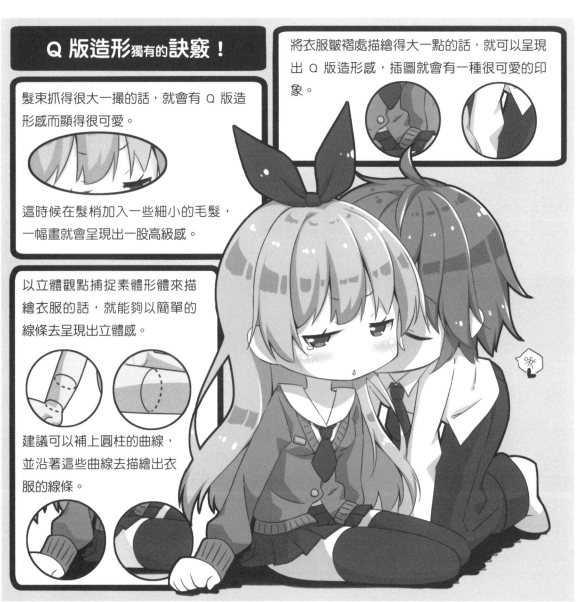

第3章

戲劇性的 LOVE

結婚

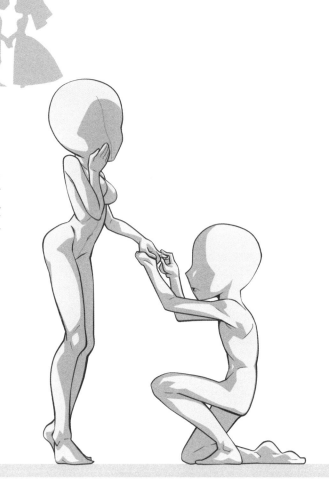

姿勢解說

克服無數波瀾，終於求婚了，男主角贈送女主角訂婚戒指。一般而言，訂婚戒指是套在左手無名指（依據國家或地域的不同，也有可能會不一樣）。

078_01

圖1　　　　　　　　　　　　　　圖2

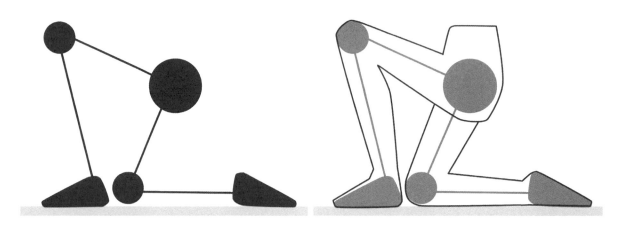

跪立是一個很難描繪的姿勢。建議可以先描繪一個地面，再描繪出骨架（圖1），最後補上肉體（圖2）。也很推薦實際自己去跪立看看，來確認腳的位置關係。

姿勢素體

求婚場面

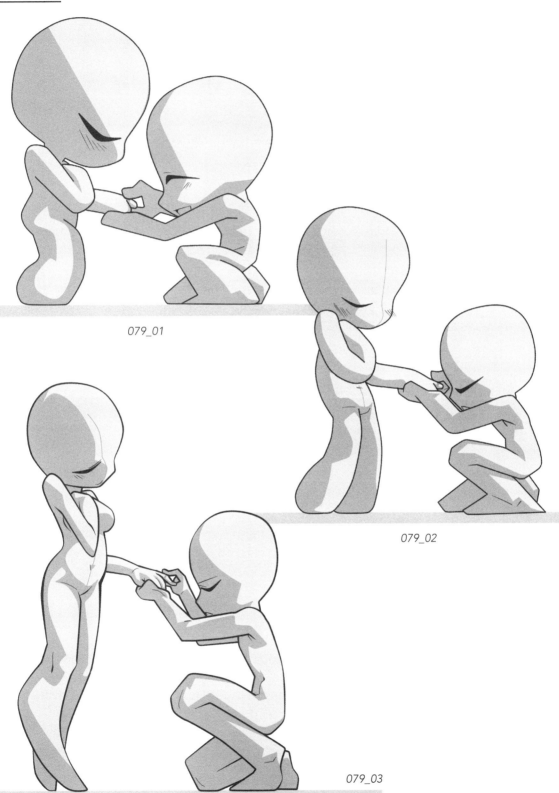

079_01

079_02

079_03

各種配對的求婚

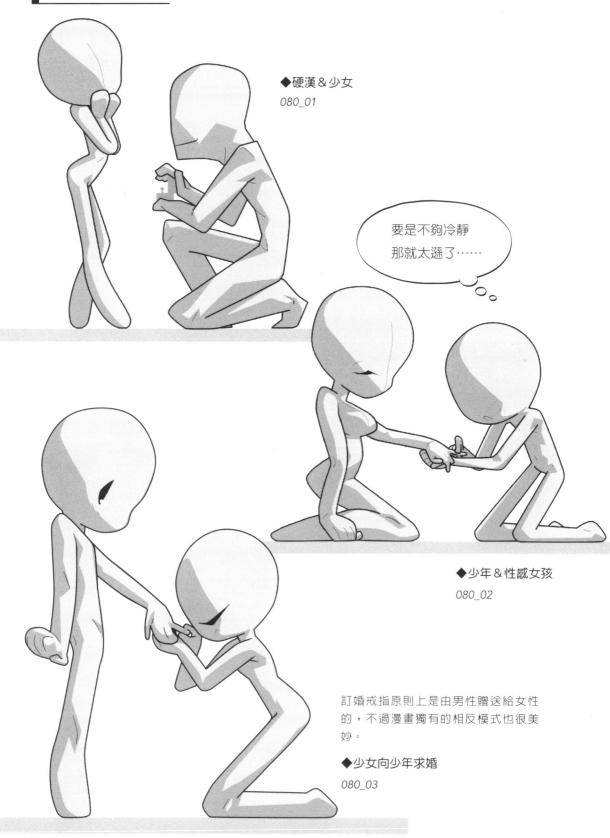

◆硬漢＆少女

080_01

要是不夠冷靜
那就太遜了……

◆少年＆性感女孩

080_02

訂婚戒指原則上是由男性贈送給女性的，不過漫畫獨有的相反模式也很美妙。

◆少女向少年求婚

080_03

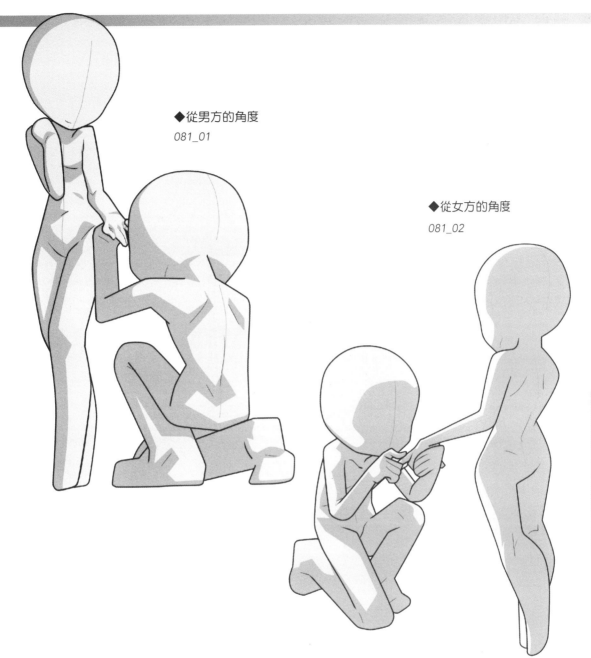

◆從男方的角度
081_01

◆從女方的角度
081_02

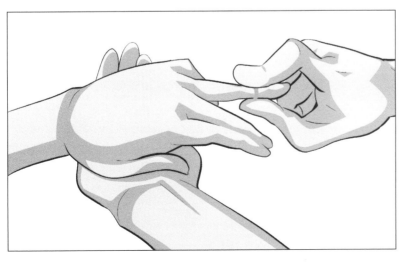

拿著戒指的食指與大姆指，是上下縱向
的話，在 Q 版造形插圖當中會很美
觀。只不過，實際的訂婚戒指大多都會
有很大的裝飾品，所以想要描繪偏向真
實比例的插圖時，也可以試著將食指與
大姆指左右橫放。

◆局部放大
081_03

幸福婚禮

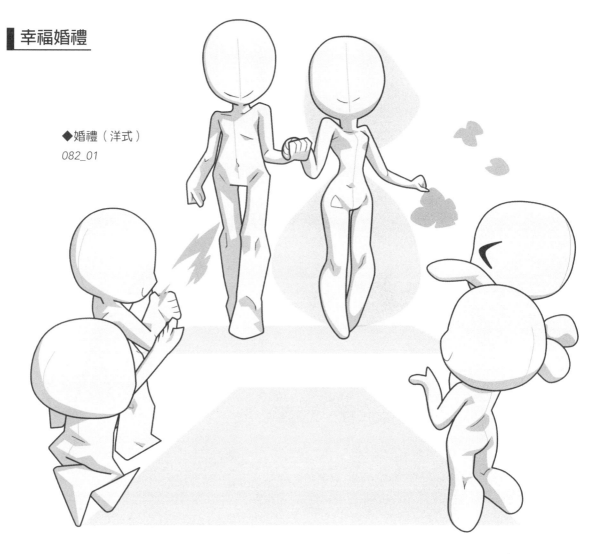

◆婚禮（洋式）

082_01

◆婚禮（和式）

082_02

這是在神社舉辦的神前式婚禮

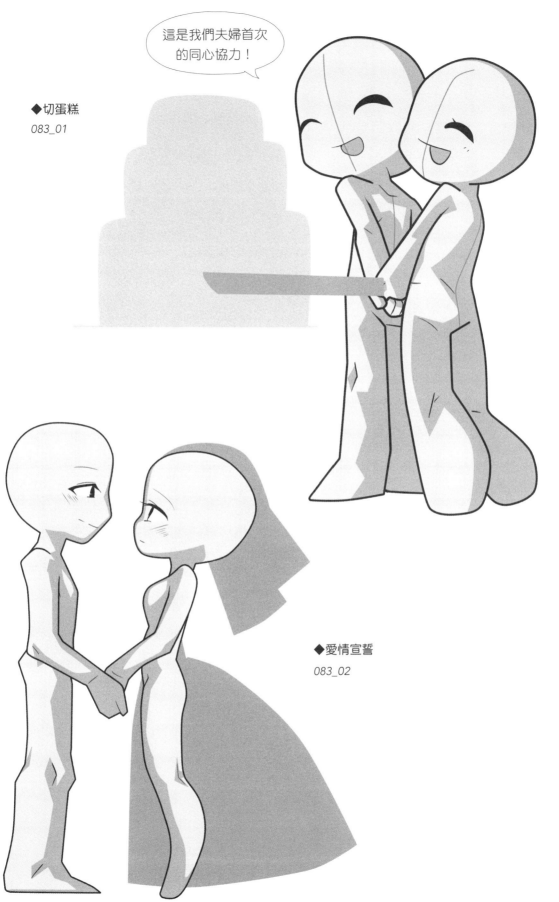

◆切蛋糕
083_01

◆愛情宣誓
083_02

83

分手

姿勢解說

彼此心意無法互通，迎來分手結局的情侶。試著透過低著頭或是別開臉的姿勢動作，去呈現出失望或難過的心情吧。

084_01

▊難過或生氣的表現

圖1　我生氣了！

圖2　好難過……

肩膀是一個很好呈現出感情的部位。生氣、驚嚇或感到恐怖時，內眼角及肩膀會往上抬起（圖1）；傷心或沮喪時，肩膀及內眼角則會往下移（圖2）。角色是在生氣還是在難過，要先意識到這些情緒，再分別描繪出來的話，就會非常傳神。

姿勢素體

▌離別場面

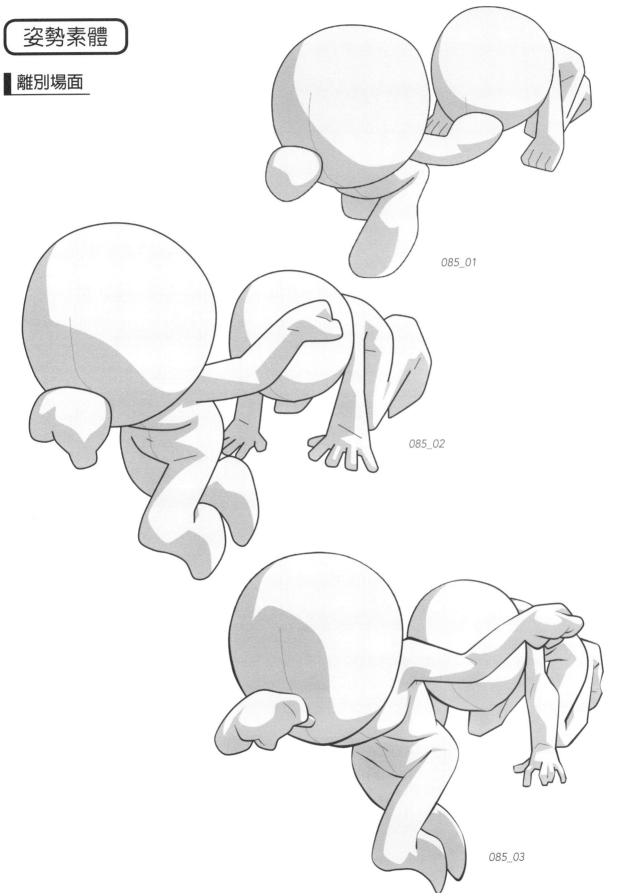

085_01

085_02

085_03

被甩的場面

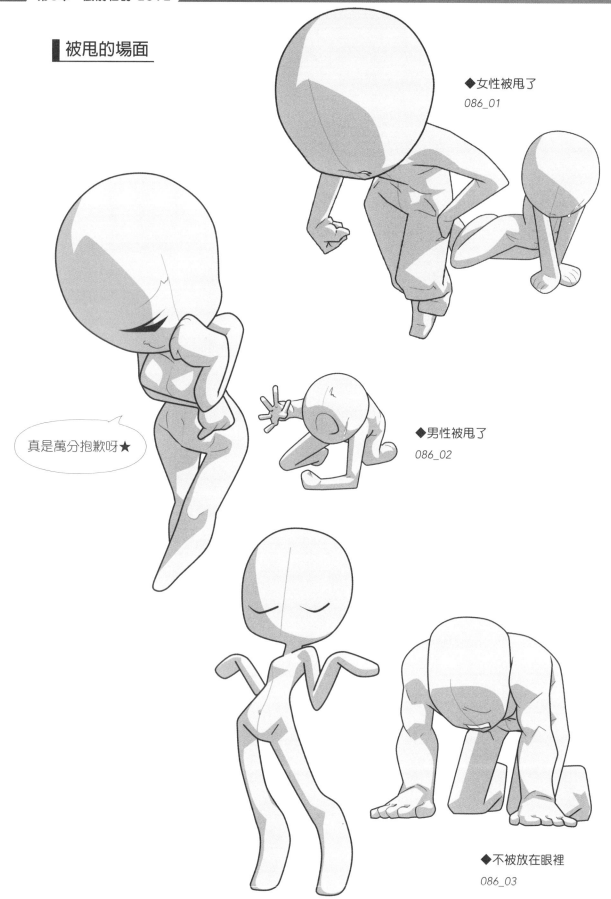

◆女性被甩了
086_01

◆男性被甩了
086_02

真是萬分抱歉呀★

◆不被放在眼裡
086_03

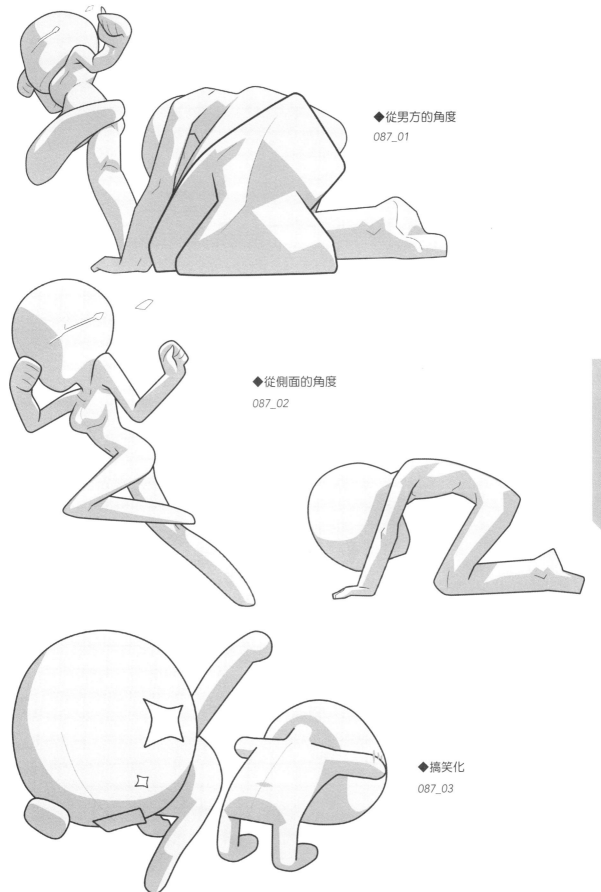

◆從男方的角度
087_01

◆從側面的角度
087_02

◆搞笑化
087_03

爭執

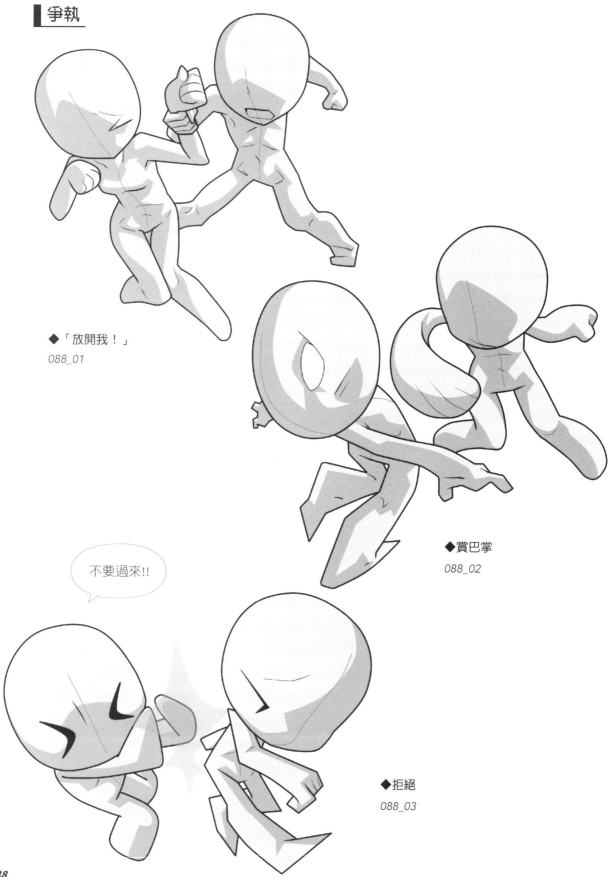

◆「放開我！」
088_01

◆賞巴掌
088_02

不要過來!!

◆拒絕
088_03

各種的離別

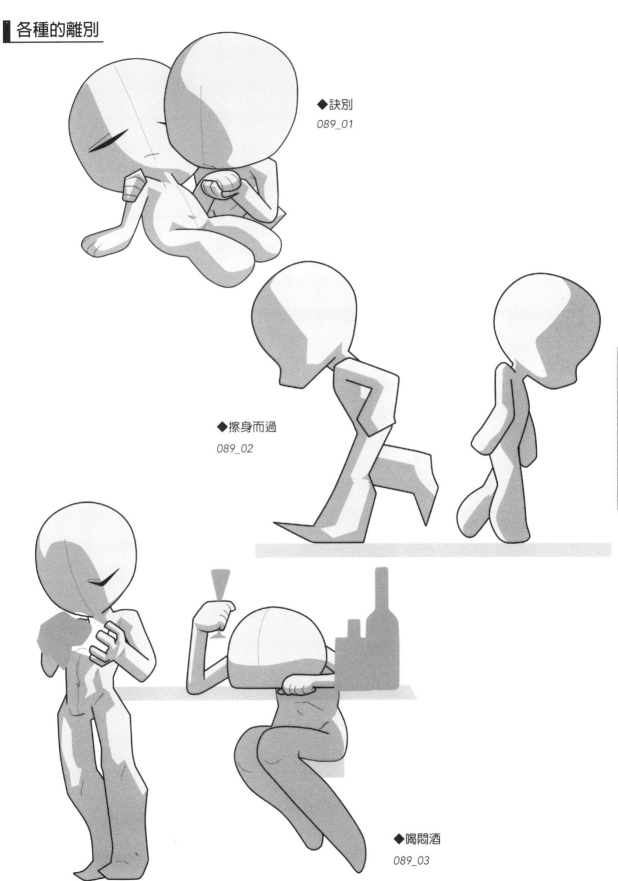

◆訣別
089_01

◆擦身而過
089_02

◆喝悶酒
089_03

搞笑化

姿勢素體

◆飛吻
090_01

◆心碎
090_02

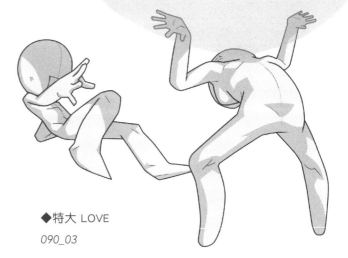

給我收下啊！

◆特大 LOVE
090_03

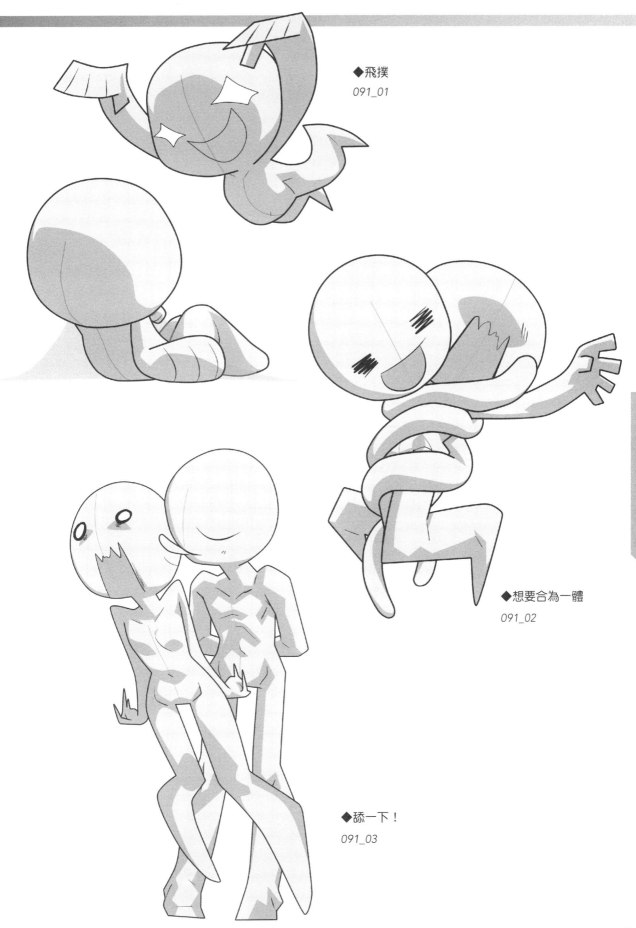

◆飛撲
091_01

◆想要合為一體
091_02

◆舔一下！
091_03

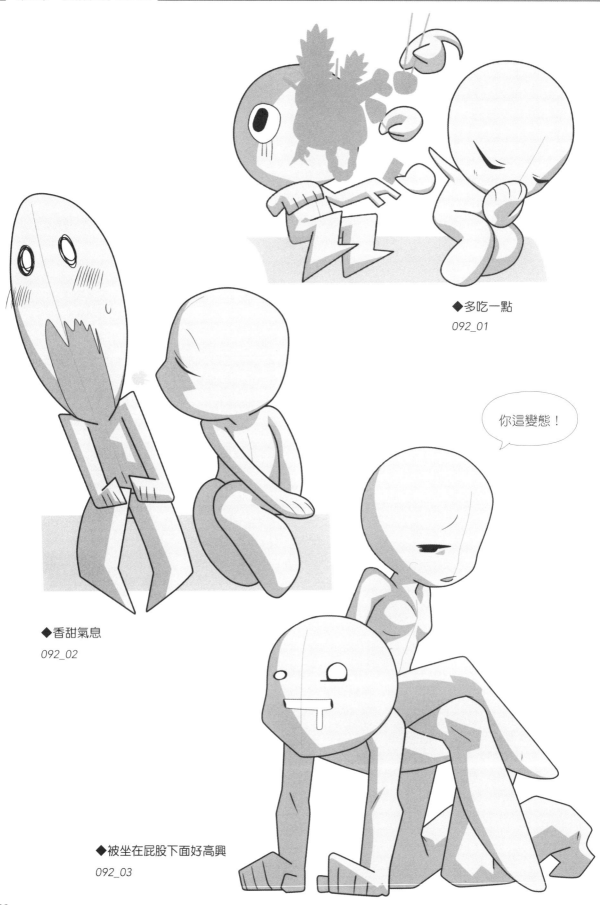

◆多吃一點
092_01

你這變態！

◆香甜氣息
092_02

◆被坐在屁股下面好高興
092_03

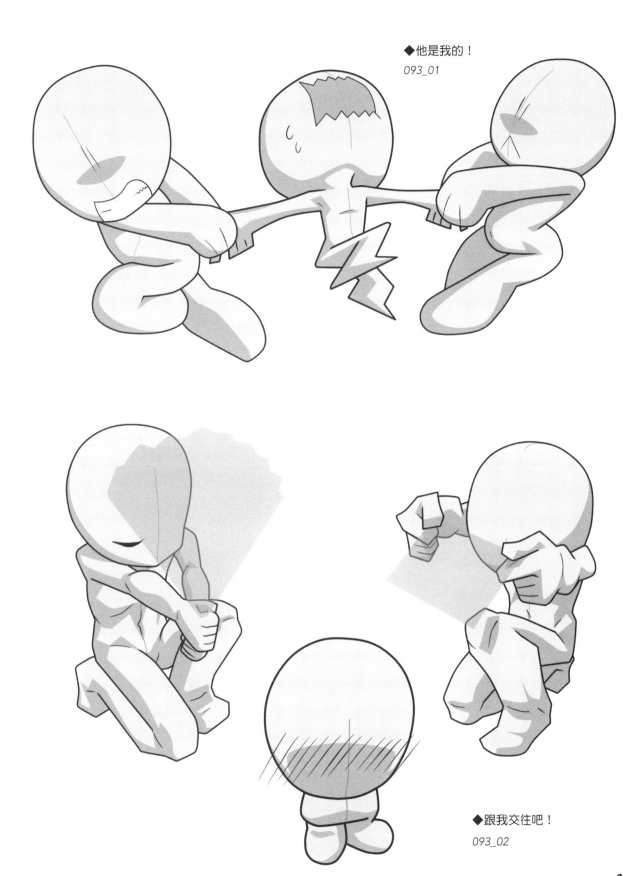

◆他是我的！
093_01

◆跟我交往吧！
093_02

驚悚

姿勢素體

◆咬耳朵

094_01

◆掐脖子

094_02

◆遮嘴巴

094_03

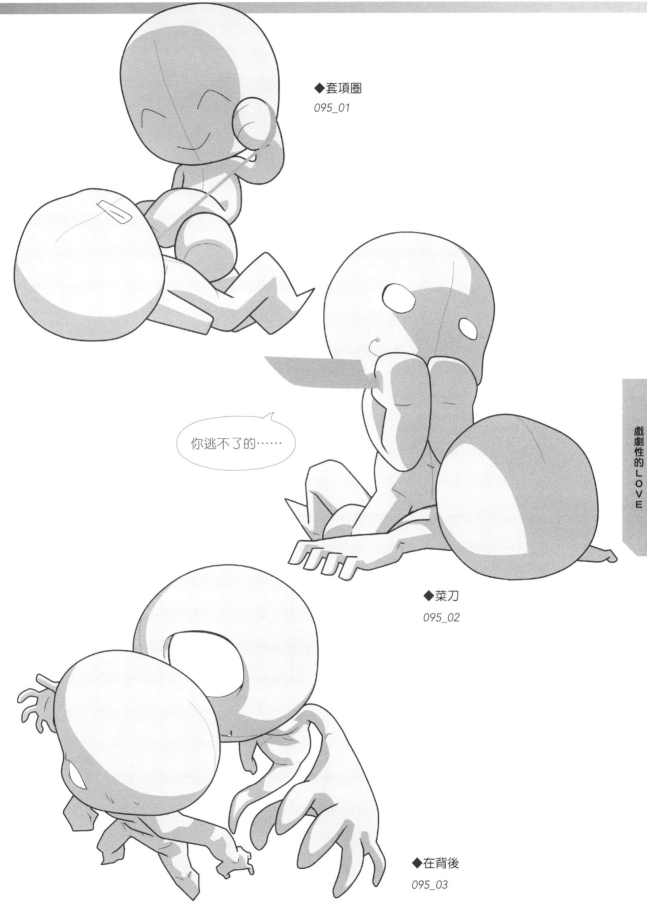

◆套項圈
095_01

你逃不了的……

◆菜刀
095_02

◆在背後
095_03

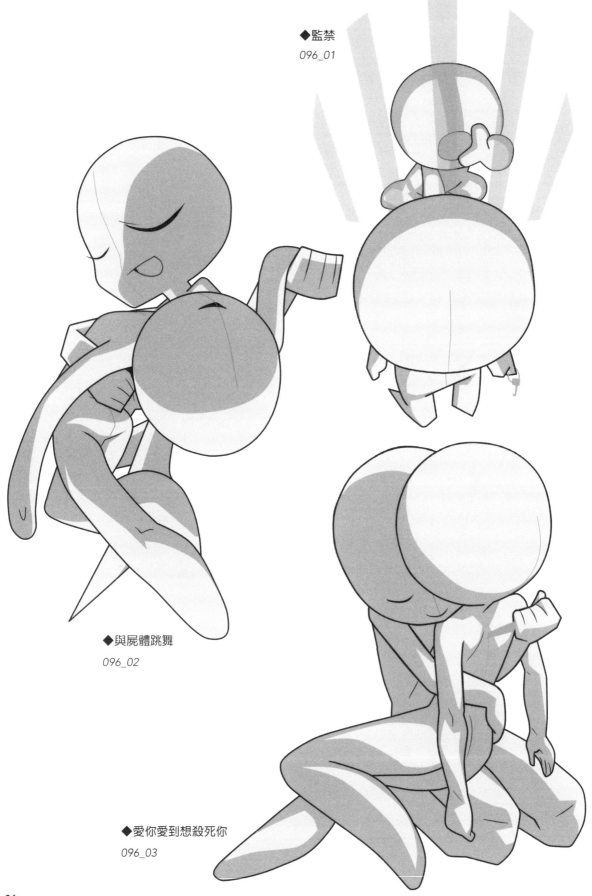

◆監禁
096_01

◆與屍體跳舞
096_02

◆愛你愛到想殺死你
096_03

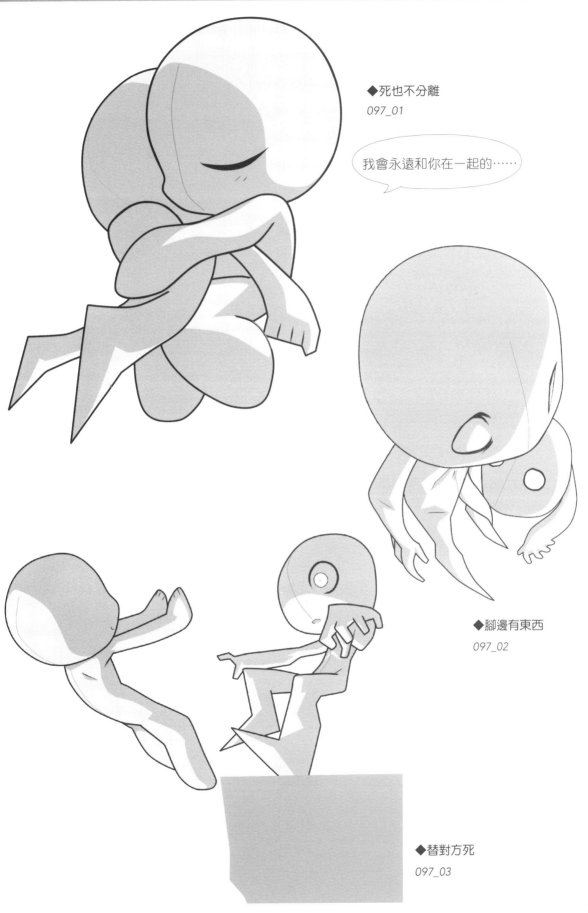

◆死也不分離
097_01

我會永遠和你在一起的……

◆腳邊有東西
097_02

◆替對方死
097_03

戲劇性的LOVE

幻想

姿勢素體

◆空中的兩人
098_01

◆不斷墜落
098_02

◆希望你待在我身邊
098_03

我不會讓你動公主
一根寒毛！

◆公主與騎士
099_01

◆馬上的兩人
099_02

◆以花朵迎向槍枝
099_03

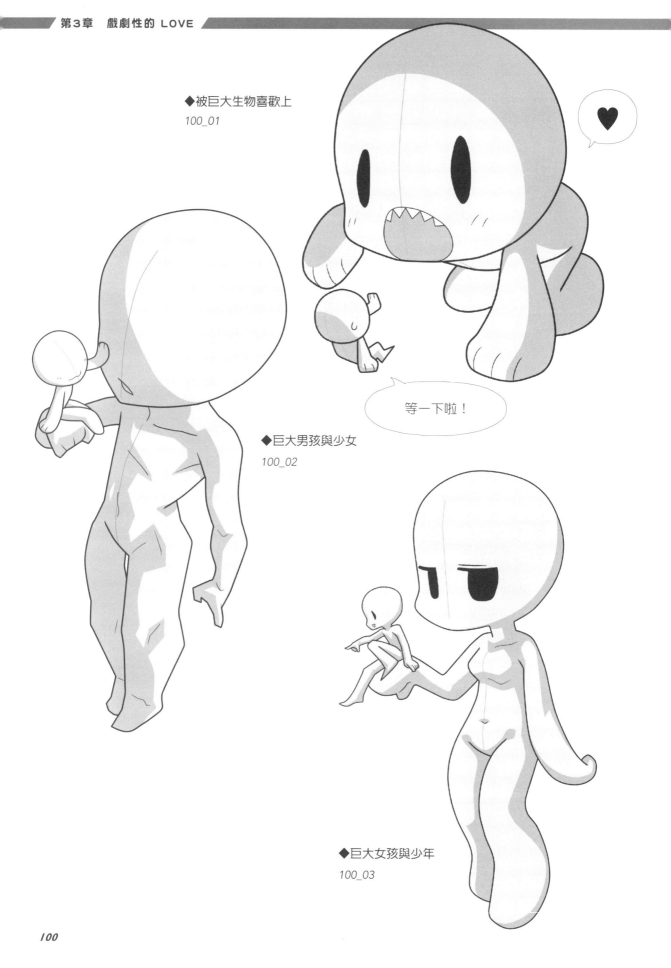

◆被巨大生物喜歡上
100_01

等一下啦！

◆巨大男孩與少女
100_02

◆巨大女孩與少年
100_03

◆龍與小孩子

101_01

◆吸血鬼與少女

101_02

◆神秘影子

101_03

◆女神與少年

101_04

範例作品＆描繪建議

illustration by Hakuari

角色的臉與姿勢素體搭不上？在這種時候……

　　試著讓自己角色的臉，去搭在 Q 版造形人物的姿勢素體上，但總覺得沒辦法融為一體，協調感很怪……，要是有這種感覺的時候，我建議可以照順序——查看「是哪個部位不合」。

　　比如說眼睛的位置。稍微調得低一點，並描繪得大一點，就會很適合頭身比很低的 Q 版造形人物。輪廓部分，也建議別讓下巴太過尖銳，並試著讓臉頰膨

起來。另外，還有頭髮要掌握住整體剪影圖，並刻劃得少一點。上陰影時，我建議也不要太細膩，極力追求簡單會比較好。

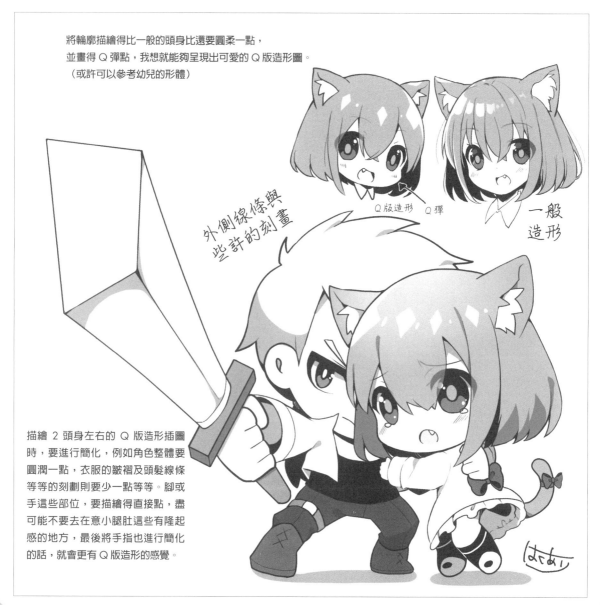

將輪廓描繪得比一般的頭身比還要圓柔一點，
並畫得 Q 彈點，我想就能夠呈現出可愛的 Q 版造形圖。
（或許可以參考幼兒的形體）

外側線條與些許的刻畫

Q 版造形　Q 彈

一般造形

描繪 2 頭身左右的 Q 版造形插圖時，要進行簡化，例如角色整體要圓潤一點，衣服的皺褶及頭髮線條等等的刻劃則要少一點等等。腳或手這些部位，要描繪得直接點，盡可能不要去在意小腿肚這些有隆起感的地方，最後將手指也進行簡化的話，就會更有 Q 版造形的感覺。

第4章
一起來看看
各種情侶吧!

在這個章節,將介紹 5 位人氣作家的姿勢素體。
一起來看看這些能讓人感受到故事性,並充滿個性的情侶吧!

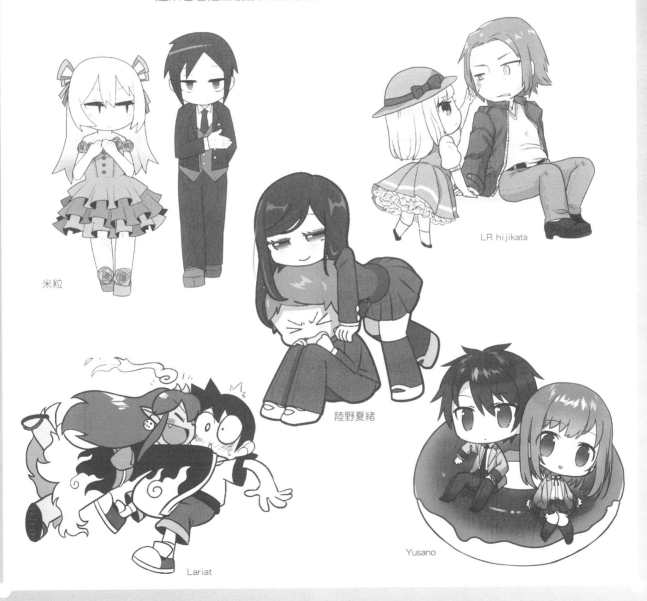

米粒

LR hijikata

陸野夏緒

Lariat

Yusano

插畫家
LR hijikata 的姿勢素體

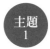 **主題 1** ## 一下就睡著的女生 & 睡不著的男生

隨時都很想睡的女生，以及自己身旁有一個完全沒防範的女生，緊張心動到睡不著覺的男生。在這個範例裡，女生的身體描繪得稍微圓潤一點，男生則是中規中矩。兩人都是約 3 頭身，身高也差不多，但女生彎起了背在睡覺，這個姿勢會讓角色看起來比較嬌小。一個愛向男友撒嬌的女生，以及一個內心糾葛不已，睡在女生身旁，或是常去照顧對方的男生，我覺得這對情侶非常地可愛。

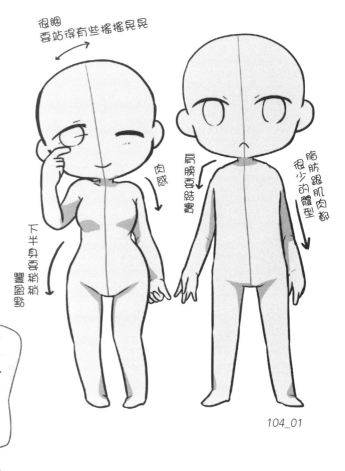

很睏
要站得有些搖搖晃晃

肉感

彎圓點
我都想描繪的身半下

肩膀要結實

脂肪跟肌肉都很少的體型

104_01

▌範例作品

躺在男友手臂上，靜靜睡著的女友以及睡不太著的男友。這個範例是利用 105_02 的素體所描繪出來的。素體的男友原本是一臉很老實，不過這裡是將眼睛描繪得有點睡眠不足。女友像一隻娃娃或一個抱枕，很安心地纏在自己身上，作為男友當然是很高興，但另一方面內心或許也很複雜？我個人覺得女生的頭髮長一點，睡覺時頭髮散開來會很可愛。

睡在身邊①

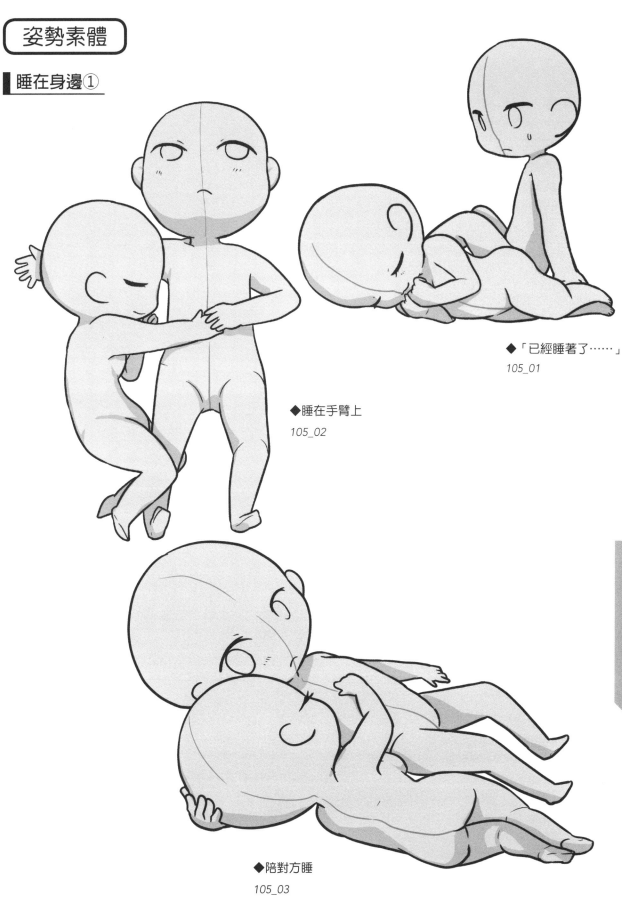

◆「已經睡著了……」
105_01

◆睡在手臂上
105_02

◆陪對方睡
105_03

一起來看看各種情侶吧！

睡在身邊②

◆靠在身上睡
106_01

◆躺在大腿上
106_02

◆獨占棉被
106_03

常需要人照顧

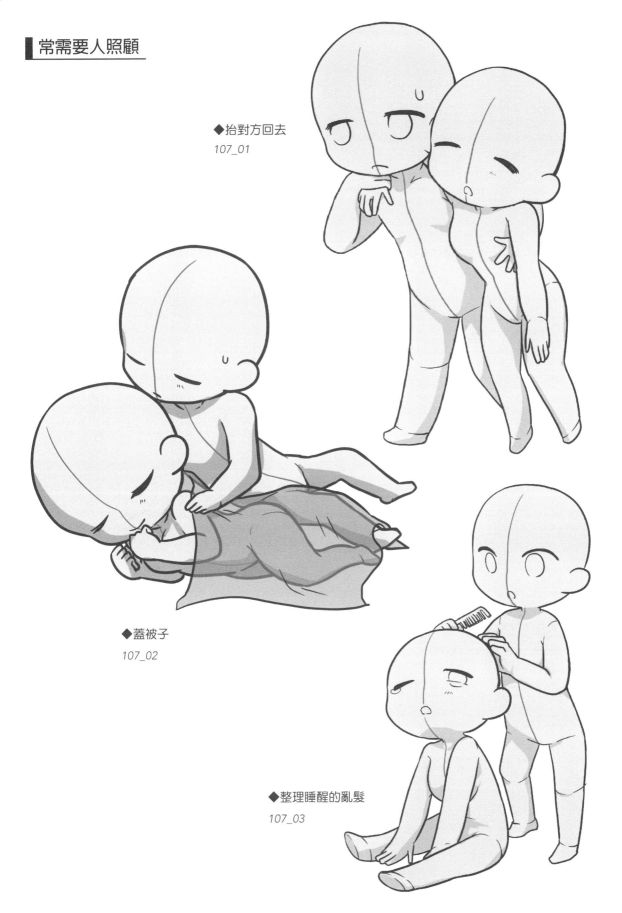

◆抬對方回去
107_01

◆蓋被子
107_02

◆整理睡醒的亂髮
107_03

主題 2　高大女友 & 嬌小男友

對自己長得很高大感到很自卑的女生，以及對
自己長得很嬌小感到很自卑的男生。因為各自
有自卑感，所以男生在舉動上會故意讓自己顯
得很魁梧，女生則是姿勢上會稍微縮起身子。
這範例的原始構想，是彼此認為「明明就不用
去在意自己長得很高大（很嬌小）！　我就喜
歡這樣子的你！」

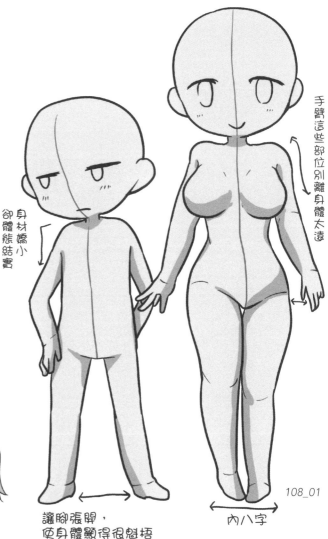

身材嬌小
卻體態結實

手臂這些部位別離身體太遠

讓腳張開，
使身體顯得很魁梧

內八字

108_01

範例作品

男友背起了傷到腳的女友。這個範例是使用 110_03
的素體所描繪出來的。女友總是被周圍的人當成是
大姐姐，所以似乎只有在面對男友時，會想要以一
個女孩子的立場，對他撒嬌。另一邊的男友，則
是有人拜託，就會努力去嘗試的類型。就算身材很
嬌小，還是很努力地讓自己像常見的男朋友一樣，
背起女友或用公主抱將女友抱起來。

姿勢素體

▌自卑感

◆被摸了摸頭
109_01

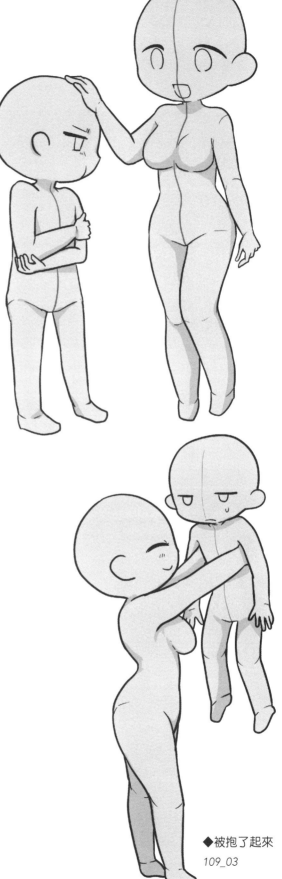

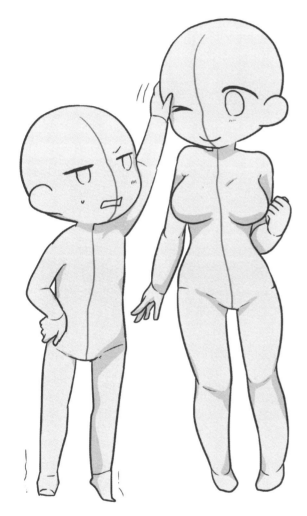

◆好難摸到頭！
109_02

◆被抱了起來
109_03

一起來看看各種情侶吧！

被抱了起來

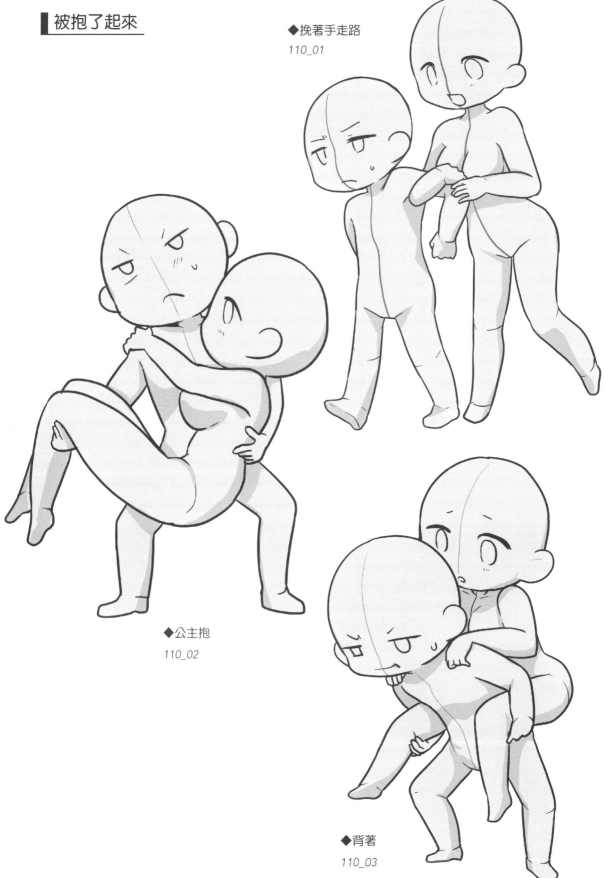

◆挽著手走路
110_01

◆公主抱
110_02

◆背著
110_03

彼此相愛

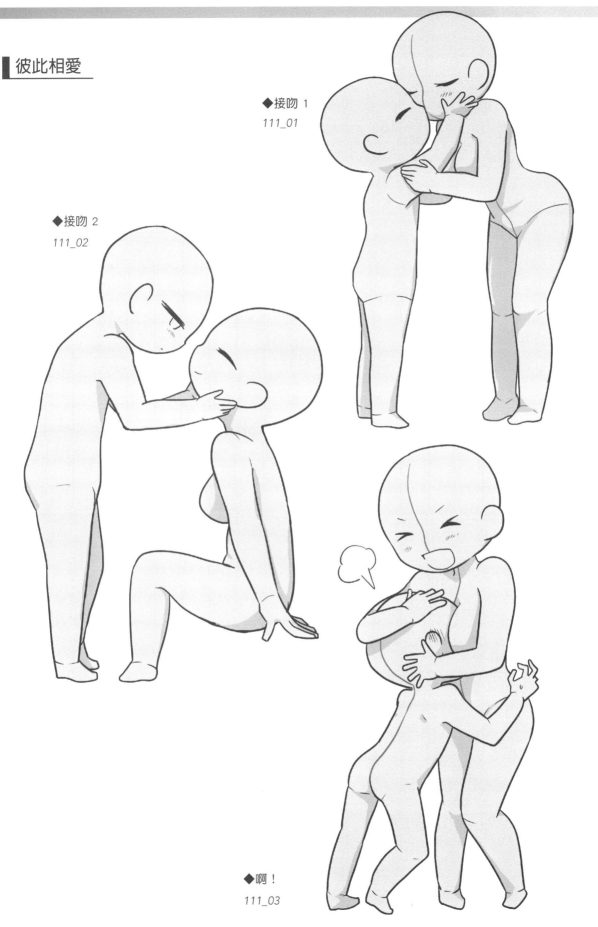

◆接吻 1
111_01

◆接吻 2
111_02

◆啊！
111_03

一起來看看各種情侶吧！

主題 3　生命遭受威脅的少女 & 保護少女的大哥哥

生命遭受不明人士威脅而害怕不已的少女，以及庇護少女的大哥哥。因為會有人來攻擊，所以兩人目光很少交會。相對地，則是會透過手與手的接觸這些動作，來確認彼此的存在。兩人皆約為 3 頭身，大哥哥身體較有肉感，女孩雖然是頭較大的幼兒體型，但身形稍微有點纖細。

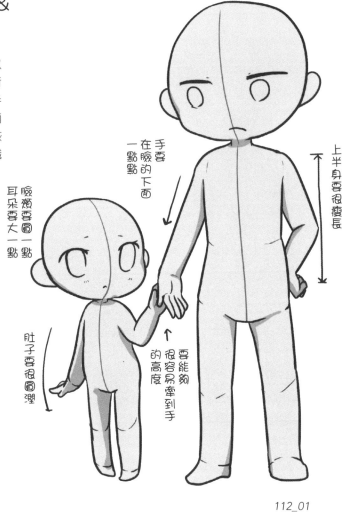

眼睛要圓一點

耳朵要大一點

手要在臉的下面一點點

肚子要很圓潤

要能夠很容易牽到手的高度

上半身要很瘦長

112_01

▌範例作品

因為一些奇妙的事情，而要去保護一個少女的大哥哥。這個範例是使用 115_01 的素體所描繪出來的。一開始雖然因為被捲入麻煩事情而覺得很不爽，但後來卻漸漸心靈相通了起來。少女則是完全信任了在偶然下救了自己的大哥哥而離不開他。最後會變成一種「我長大後要當大哥哥的新娘！」「是是……」的關係。

姿勢素體

我會保護妳

◆挺身守護
113_01

◆我不會交出去的
113_02

◆當她的盾牌
113_03

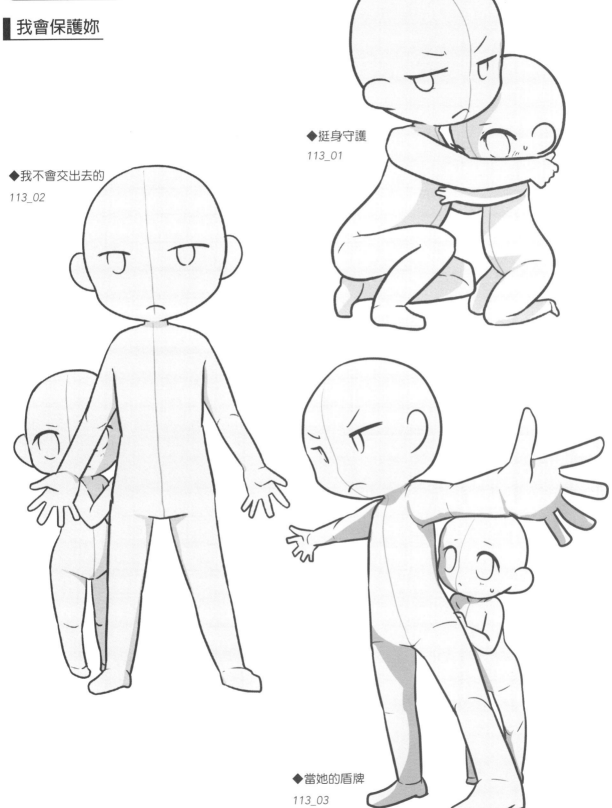

一起來看看各種情侶吧！

逃亡

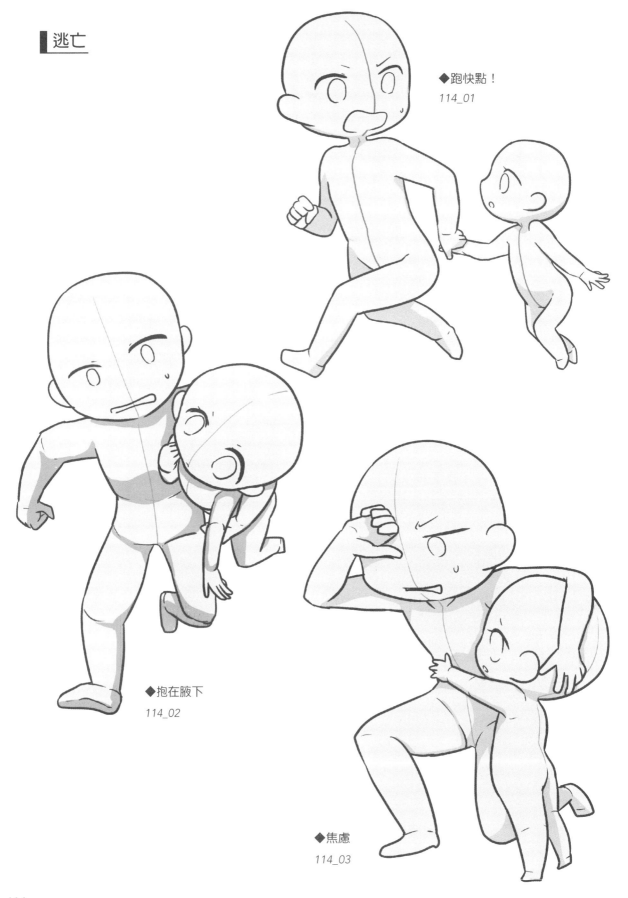

◆跑快點！
114_01

◆抱在腋下
114_02

◆焦慮
114_03

感情深化

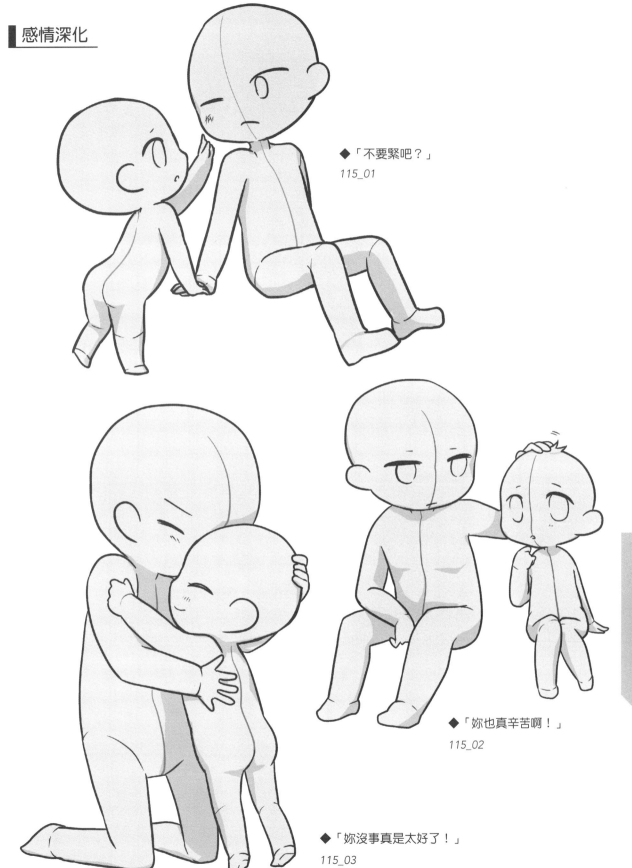

◆「不要緊吧？」
115_01

◆「妳也真辛苦啊！」
115_02

◆「妳沒事真是太好了！」
115_03

一起來看看各種情侶吧！

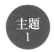

漫畫家
米粒的姿勢素體

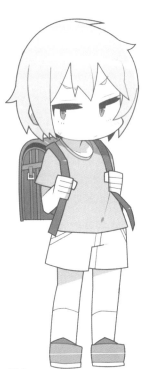

主題 1 糟糕的大姐姐＆還是小學生的我

這對情侶，是由一個正處於跟女孩子接觸很難為情的少年，以及一個有點色色的大姐姐所組成。我最喜歡在大姐姐的節奏帶動下，變得只能任憑處置的男孩子了。為了強調大姐姐的肉感，這裡描繪了較多的身體緊貼姿勢。

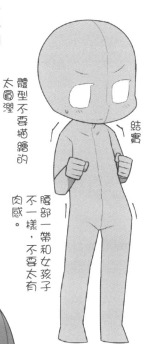

體型不要描繪的太圓潤

腰部一帶和女孩子不一樣，不要太有肉感。

結實

臀部

腹部的肉感，描繪成在扭身時會將之強調出來的話，就會很性感。

整體要很圓潤

116_01

▌範例作品

一面微笑一面注視著男孩子臉的大姐姐，以及有點不知道怎麼應付對方的男孩子。大姐姐穿著胸口敞開的衣服並彎下了腰，所以會很清楚地看見乳溝。少年不知道眼睛要看哪裡而別開了目光的模樣，我認為很有青春期的感覺，很可愛。

姿勢素體

大姐姐與我的日常生活

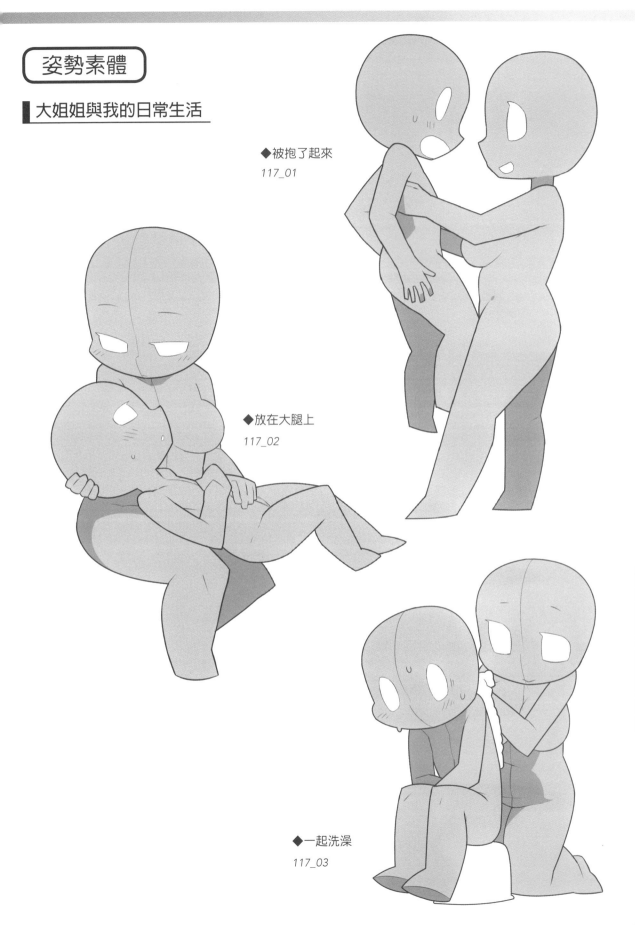

◆被抱了起來
117_01

◆放在大腿上
117_02

◆一起洗澡
117_03

一起來看看各種情侶吧！

被親親

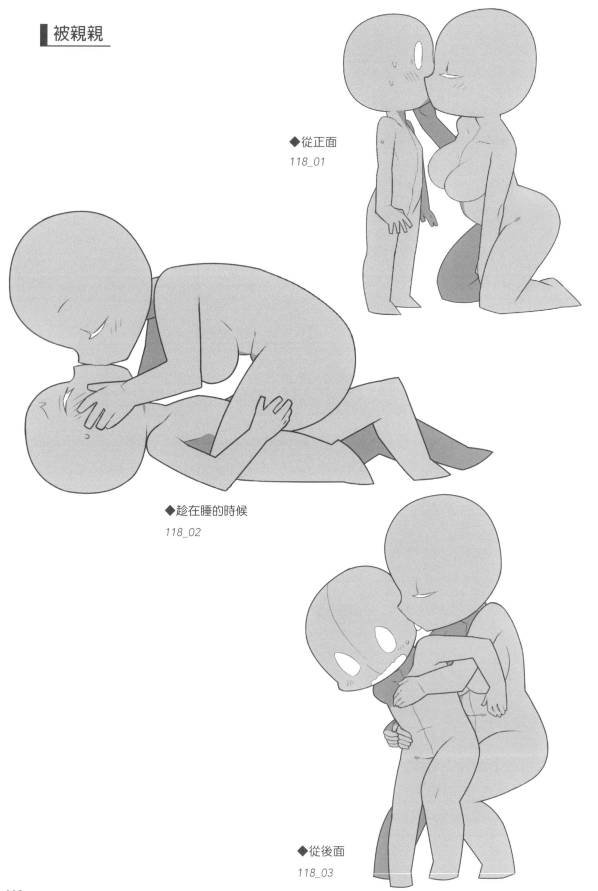

◆從正面
118_01

◆趁在睡的時候
118_02

◆從後面
118_03

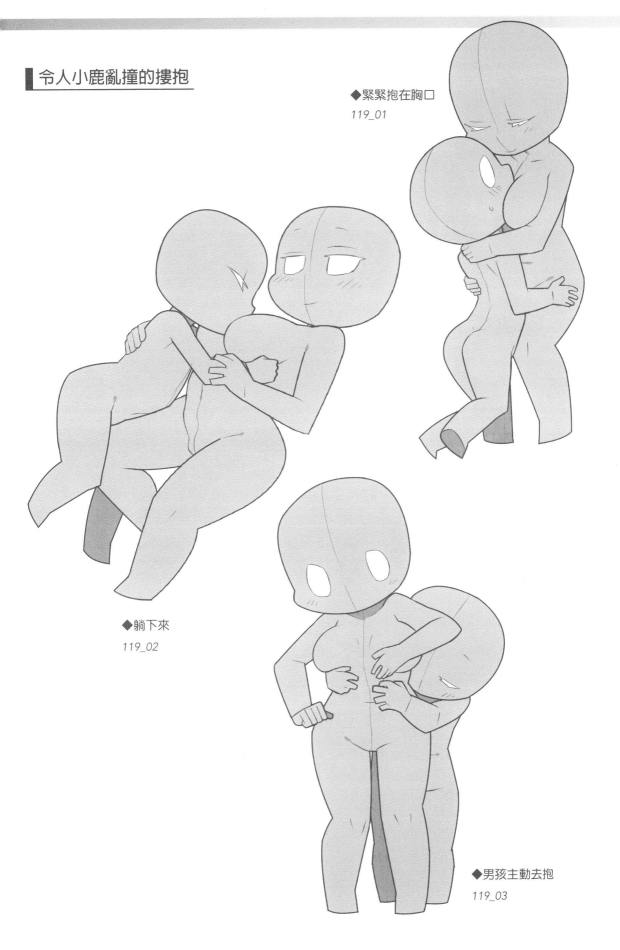

令人小鹿亂撞的摟抱

◆緊緊抱在胸口
119_01

◆躺下來
119_02

◆男孩主動去抱
119_03

主題 2 　裝模作樣的執事與心情不好的大小姐

與主題 1 完全反過來，這是一對男方略勝一籌的情侶。女孩胸部很平，所以相對的要將臀部畫大一點，來呈現出女性化；男性則是要讓肩膀結實點，來呈現出男性化。

120_01

為了在Q版造形，也能夠呈現出肩膀寬度，肩膀要描繪成跟頭部差不多一樣的寬度。

腳描繪得長一點的話，會很搭西裝。

相對於腳，軀幹長一點的話，會顯得有點幼兒體型而很可愛。

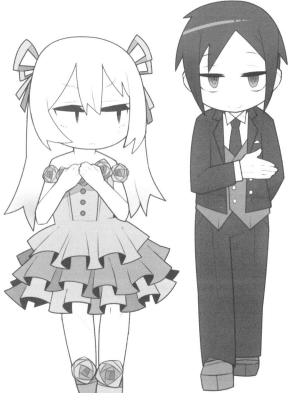

▍範例作品

總是一臉不高興的大小姐，以及臉上帶著輕鬆餘裕笑容的執事。大小姐似乎不是很喜歡執事的樣子，但最後卻發展成波瀾壯闊的愛情模式。只不過主導權好像會握在執事手上就是了……。一個眼神惡劣的女孩子，遭受到強硬的愛情攻勢，這種情境真是太美妙了，對吧！

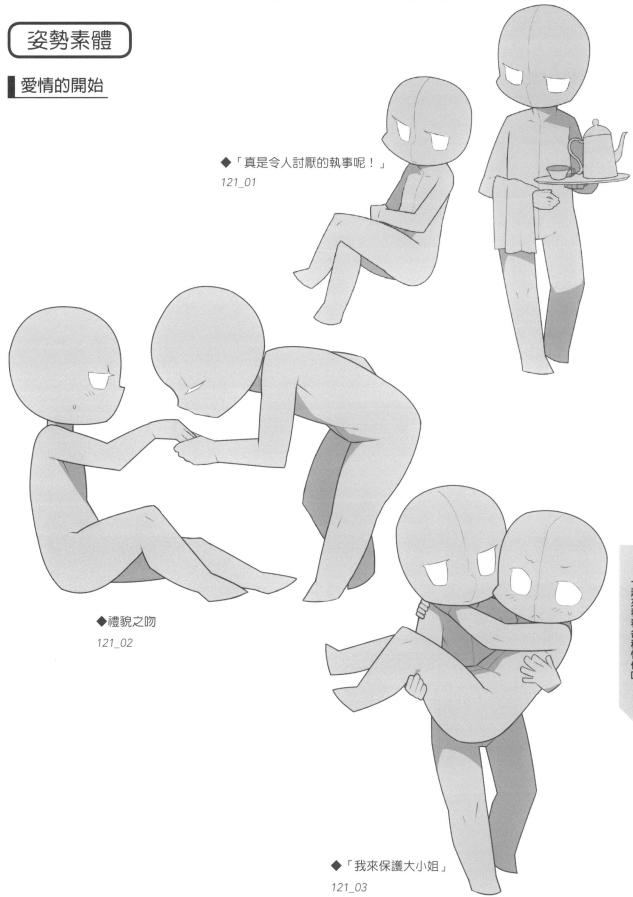

姿勢素體

愛情的開始

◆「真是令人討厭的執事呢！」
121_01

◆禮貌之吻
121_02

◆「我來保護大小姐」
121_03

一起來看看各種情侶吧！

罪惡之吻

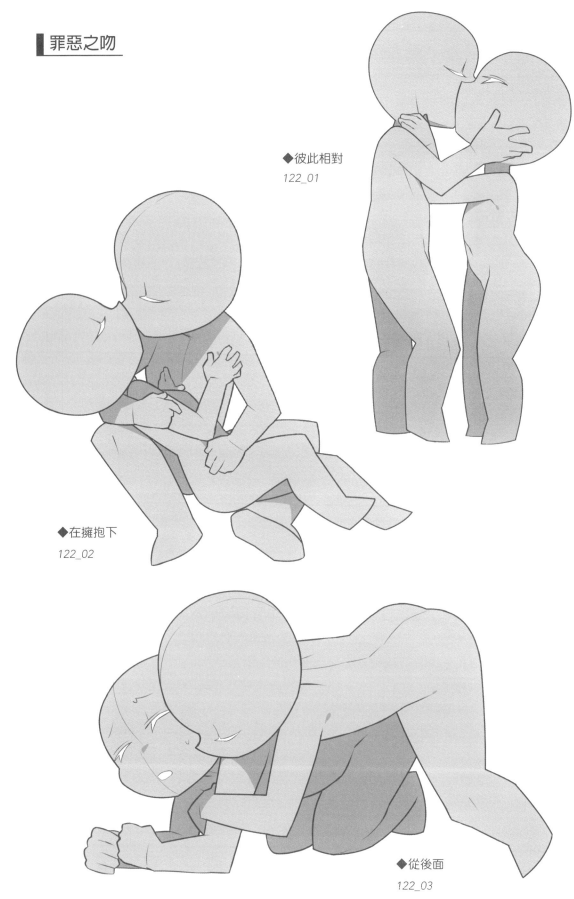

◆彼此相對
122_01

◆在擁抱下
122_02

◆從後面
122_03

擁抱

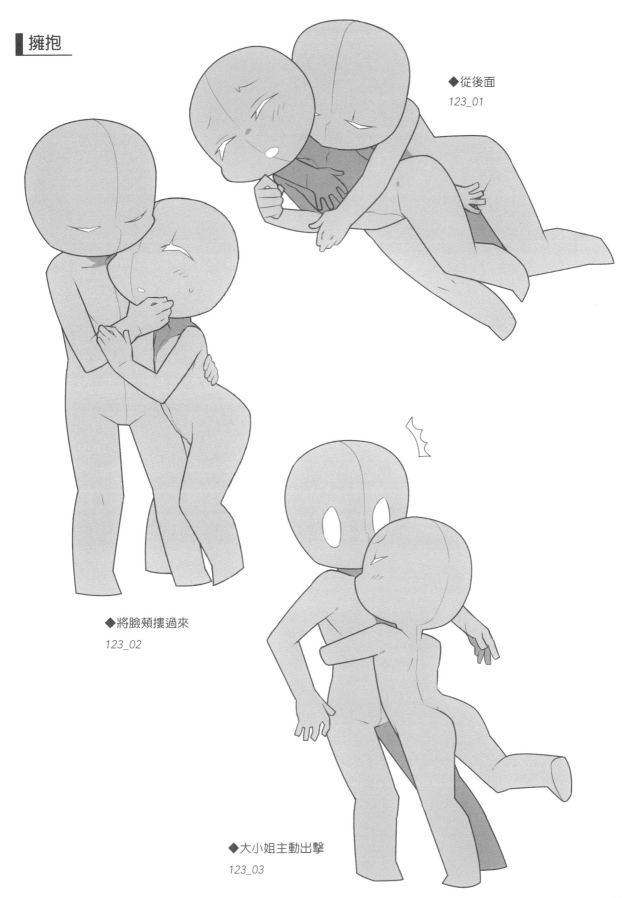

◆從後面
123_01

◆將臉頰摟過來
123_02

◆大小姐主動出擊
123_03

插畫家
Lariat 的姿勢素體

 主題 元氣女孩與少年 &
各種愛情樣貌

開朗又十分有精神的女孩子，以及被耍得團團轉的少年，在這裡將以這種姿勢為重點，來描寫各式各樣的戀愛場面。我最喜歡主動的女生 & 被動的男生這種構圖。素描跟骨架並沒有想太多。因為我認為 Q 版造形，與其去著重素描，不如靠興致跟氣勢去描繪會比較生動活潑。不過這畢竟只是我自己的做法就是了……。

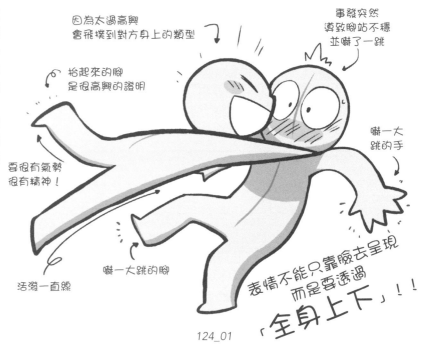

因為太過高興
會飛撲到對方身上的類型

事發突然
導致腳站不穩
並嚇了一跳

抬起來的腳
是很高興的證明

嚇一大
跳的手

要很有氣勢
很有精神！

嚇一大跳的腳

表情不能只靠臉去呈現
而是要透過
「全身上下」！！

活潑一直線

124_01

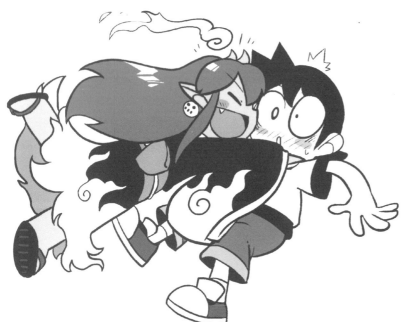

範例作品

妖怪世界的公主・瀧夜叉公主小瀧與人類孩子幸成。兩人因學校發生的妖怪騷動而認識，並一起解決了這些騷動。最後小瀧回去了妖怪世界……，這是前提背景。隔了好幾個月終於與幸成再度相逢的小瀧，似乎高興得不得了。

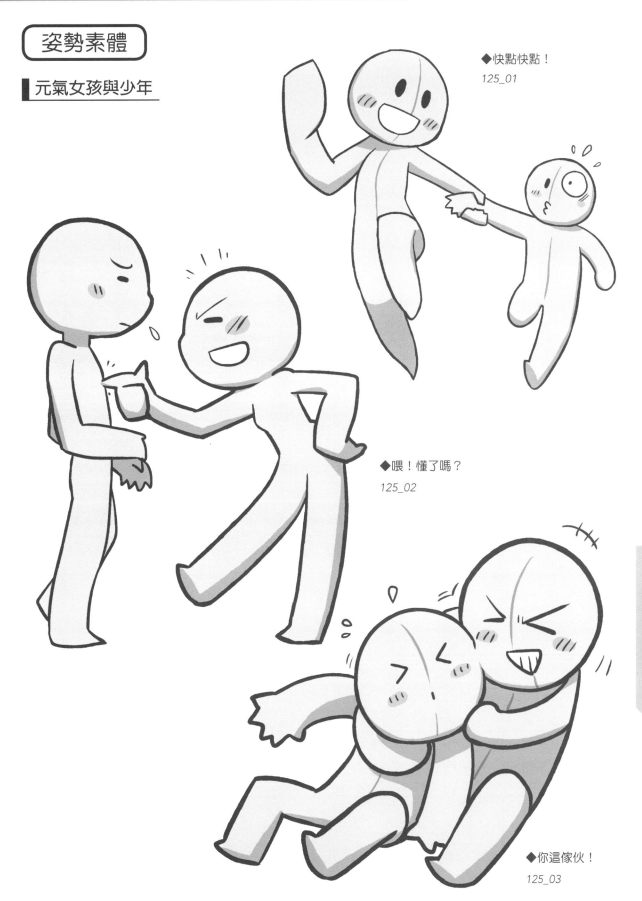

姿勢素體

■元氣女孩與少年

◆快點快點！
125_01

◆喂！懂了嗎？
125_02

◆你這傢伙！
125_03

一起來看看各種情侶吧！

各種愛情樣貌

◆磨來蹭去 1

126_01

◆磨來蹭去 2

126_02

◆額頭相抵

126_03

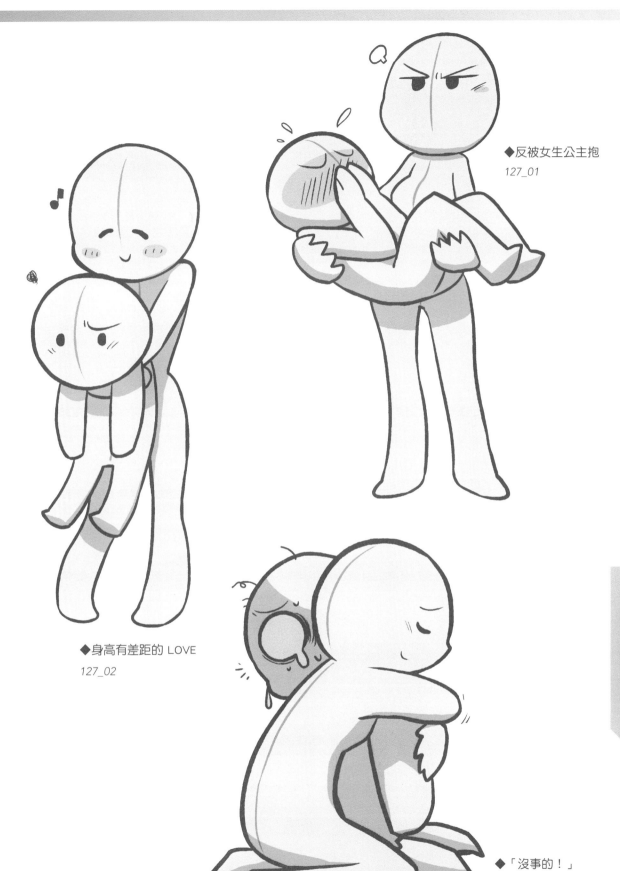

◆反被女生公主抱
127_01

◆身高有差距的 LOVE
127_02

◆「沒事的！」
127_03

插畫家
陸野夏緒的姿勢素體

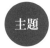 主題
體型差距很小的 3 頭身情侶

體型差距很小，身高也幾乎一樣的男女姿勢素體。這個素體除了可以用在男女間的戀愛，還可以用在女生之間或男生之間。這個範例，雖然透過內八字的動作姿勢，將其中一個角色呈現得較為女性化，不過基本上這個姿勢，我覺得就算將男女互換，使用起來也不會有不協調感。

游刃有餘的表情！

腰身要很性感，比較誇張一點的姿勢會比較容易瞭解狀況。

將體重施加在手與胸部，來呈現出緊貼感！

透過緊握的拳頭，以及彎起來的背部，呈現出尚未敞開內心的樣子。

眼睛也緊緊閉了起來，緊張得不得了。

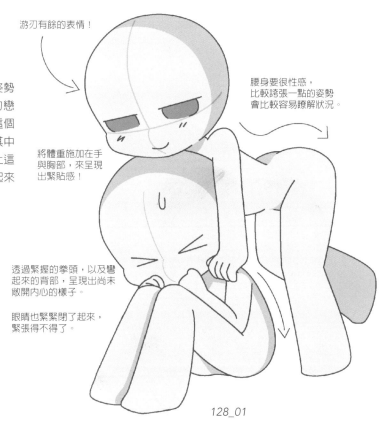

128_01

▌範例作品

有異性魅力的學姐以及清純的學弟。這裡是讓學姐的頭髮落在學弟的頭上，來強調「距離非常近」的感覺。學弟則是透過整個人縮起來的姿勢以及緊閉著眼睛的表情，來呈現出慌了神的模樣。

姿勢素體

緊逼上去

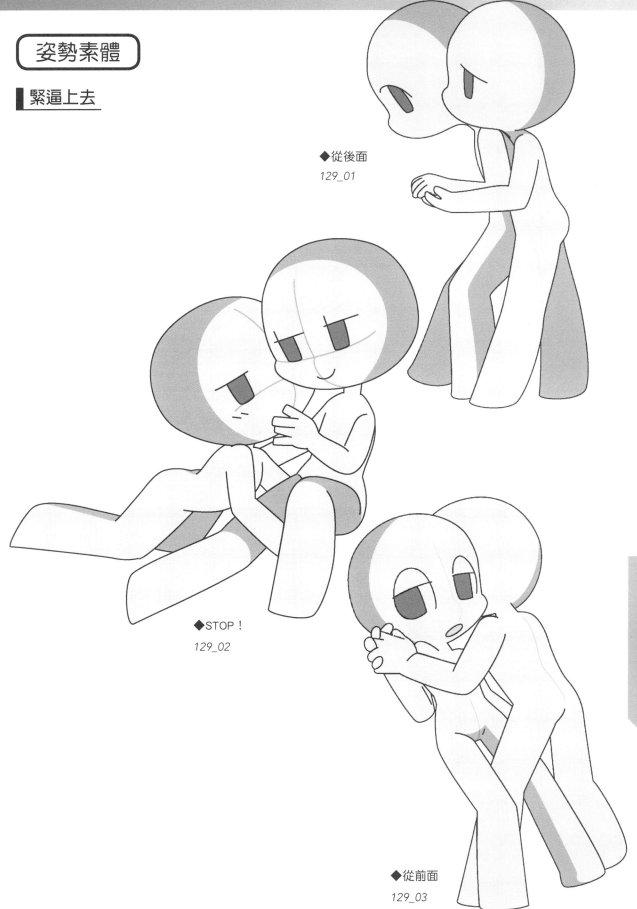

◆從後面
129_01

◆STOP！
129_02

◆從前面
129_03

在地板上親親我我

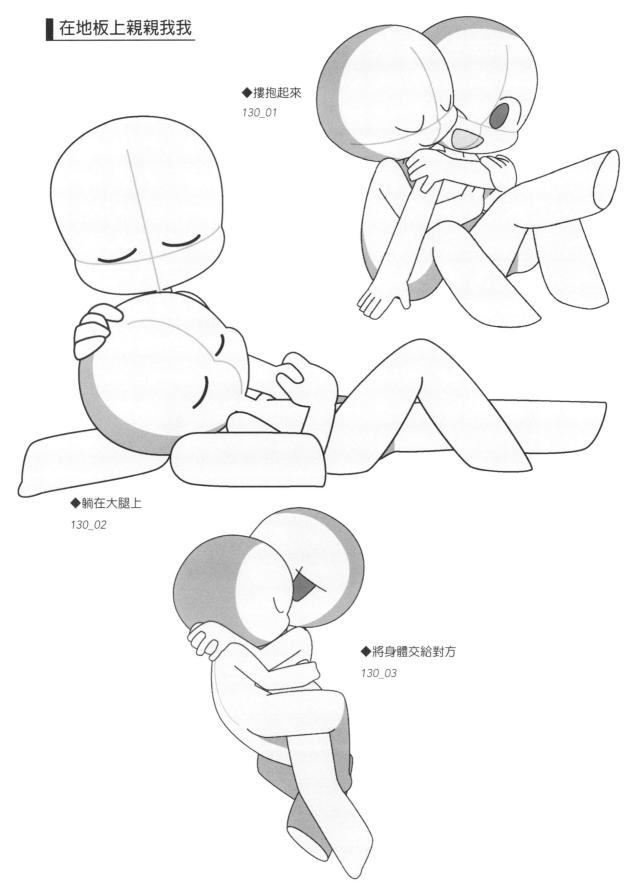

◆摟抱起來
130_01

◆躺在大腿上
130_02

◆將身體交給對方
130_03

歡樂的兩人

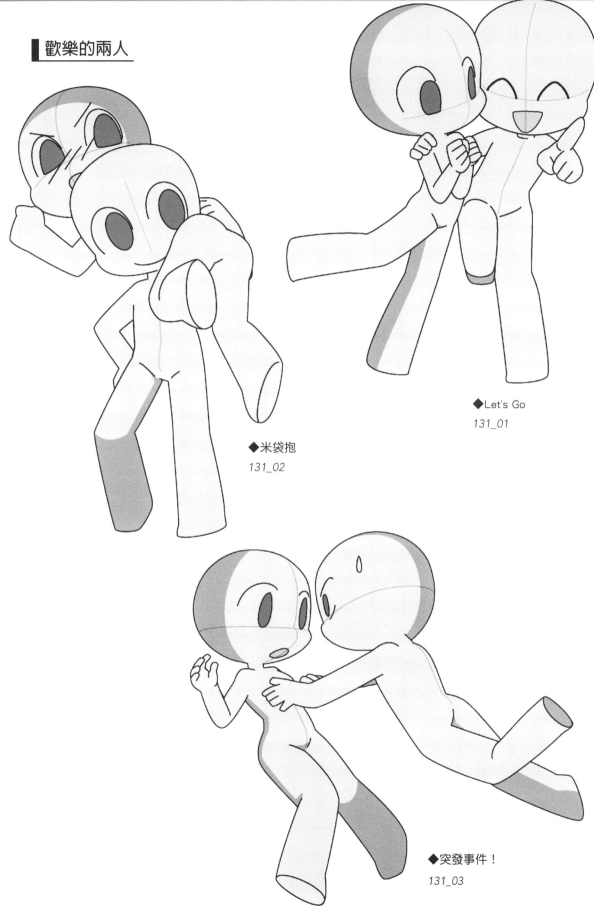

◆Let's Go
131_01

◆米袋抱
131_02

◆突發事件！
131_03

插畫家
Yusano 的姿勢素體

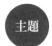 主題
很喜歡甜點
且彼此相愛的情侶

很喜歡甜點及下午茶時光，而且感情很好
的一對情侶。在 P.134～135，兩人身材變
成了巴掌大小，並在尋找點心。素體本身
的男女差異較少。相對地，就要透過姿勢
或舉動，例如男生盤腿坐，女生鴨子坐，
來呈現出各自的個性。

下巴到
眼睛不要
離得太開

輪廓跟下巴
要圓潤點

脖子
不要太長

這是一對交往時間
還很短，女孩喜歡
甜點，男孩個性有
點不坦白的情侶。

132_01

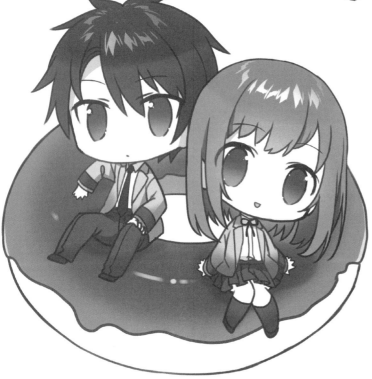

▍範例作品

交往時間還很短暫的兩人。範例是使用
135_03 的素體所描繪出來的。服裝則是
試著用有點像制服的外套樣式將其整合起
來。男孩雖然是個性有點不夠坦白的類
型，但兩人還是彼此喜歡對方。他與一個
很喜歡甜點的女孩交往，並一起喝茶或一
起探尋甜點。

姿勢素體

兩人感情很好

◆放鬆身心
133_01

◆輕飄飄 1
133_02

◆輕飄飄 2
133_03

一起來看看各種情侶吧！

兩人的下午茶時間

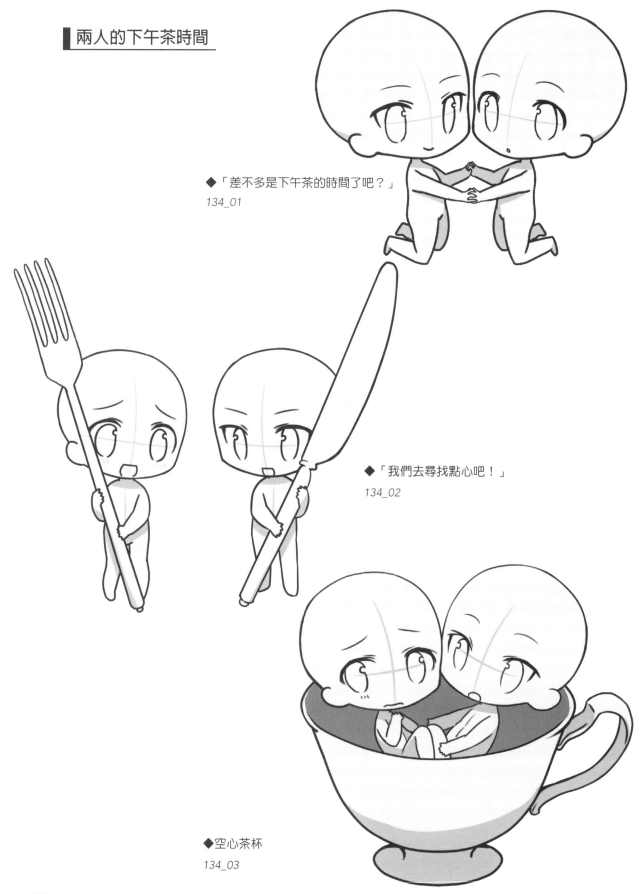

◆「差不多是下午茶的時間了吧？」
134_01

◆「我們去尋找點心吧！」
134_02

◆空心茶杯
134_03

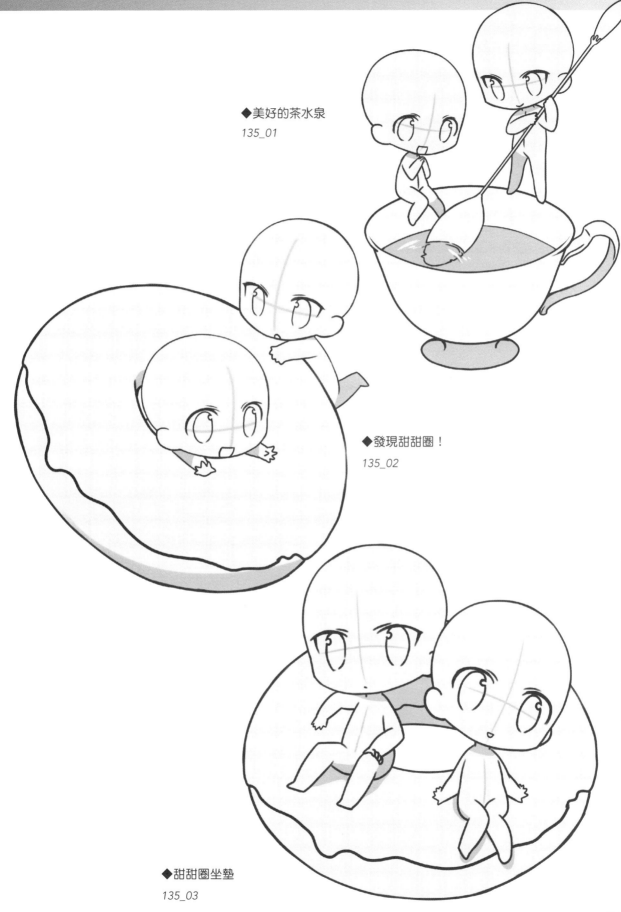

◆美好的茶水泉
135_01

◆發現甜甜圈！
135_02

◆甜甜圈坐墊
135_03

範例作品＆描繪建議

illustration by 宮田奏

說到戀愛場面就是「臉紅」！
要如何描繪得變化很豐富？

　　戀愛場面裡，心如小鹿亂撞，臉頰發熱的「臉紅」是一定會有的。只要在臉頰上畫上幾條斜線，就能夠呈現出愛意，非常好用。將這個「臉紅」與「喜怒哀樂」結合在一起，就能夠描繪出變化豐富的愛情表現。大家可以試著在喜怒哀樂各種表情上，加上臉紅的斜線看看。比如說，如果是一個直率角色，可能會面帶笑容並紅起臉來；而如果是一個傲嬌角色，可能會氣沖沖，同時還紅著臉。除此之外，還有不知所措臉變紅，嚇了一跳臉變紅等等……下面的範例作品，是在嚇一跳的神情上加上臉紅斜線，來呈現出在害羞的氣氛。一面想著「這個角色臉紅時會是什麼表情」，一面描繪，我相信一定會很開心。

行為舉止如一個王子般的男孩
以及對男孩每一個舉動都感到很難為情的女孩
我很喜歡這種配對。

全彩範例作品&
創作過程

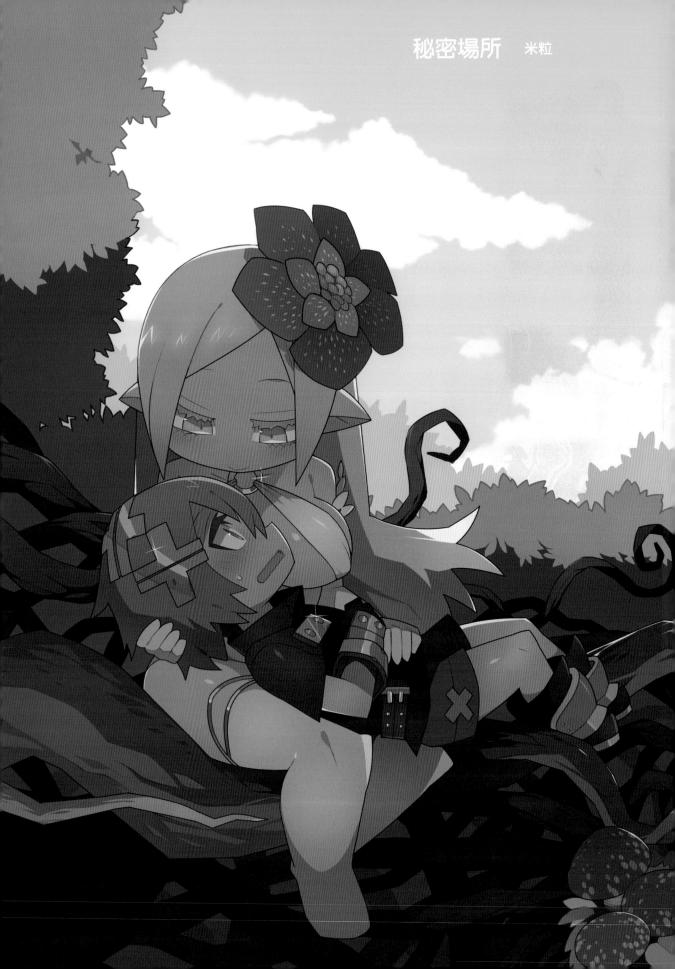

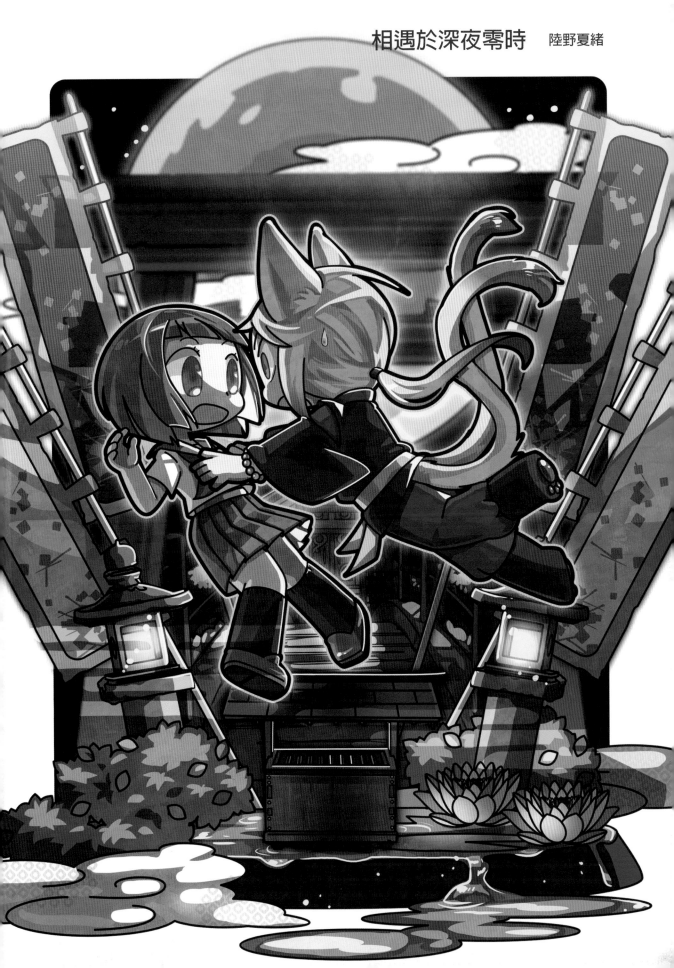

相遇於深夜零時　陸野夏緒

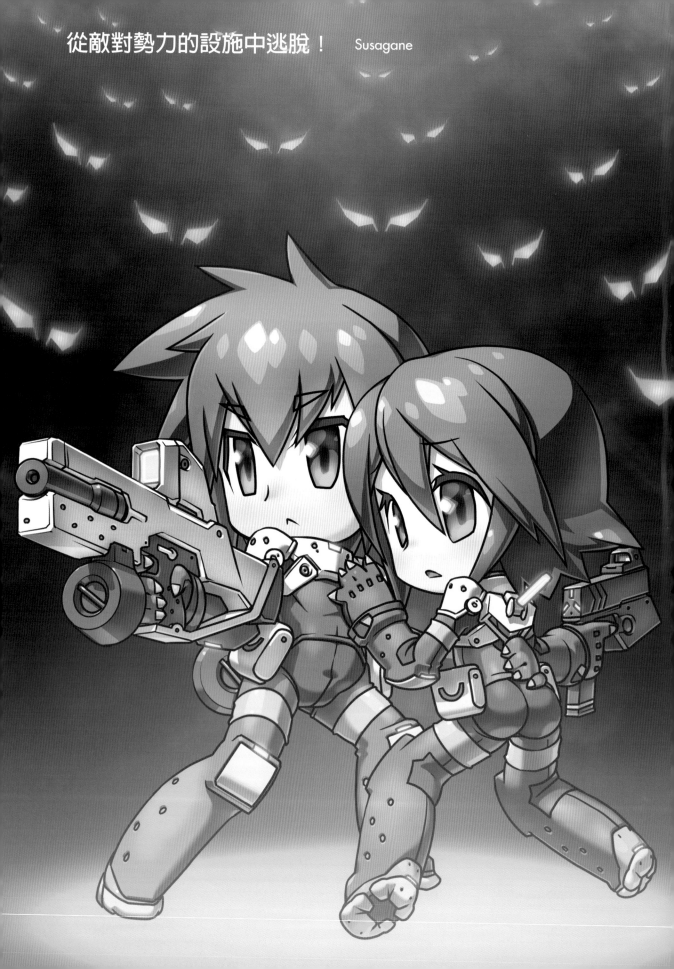

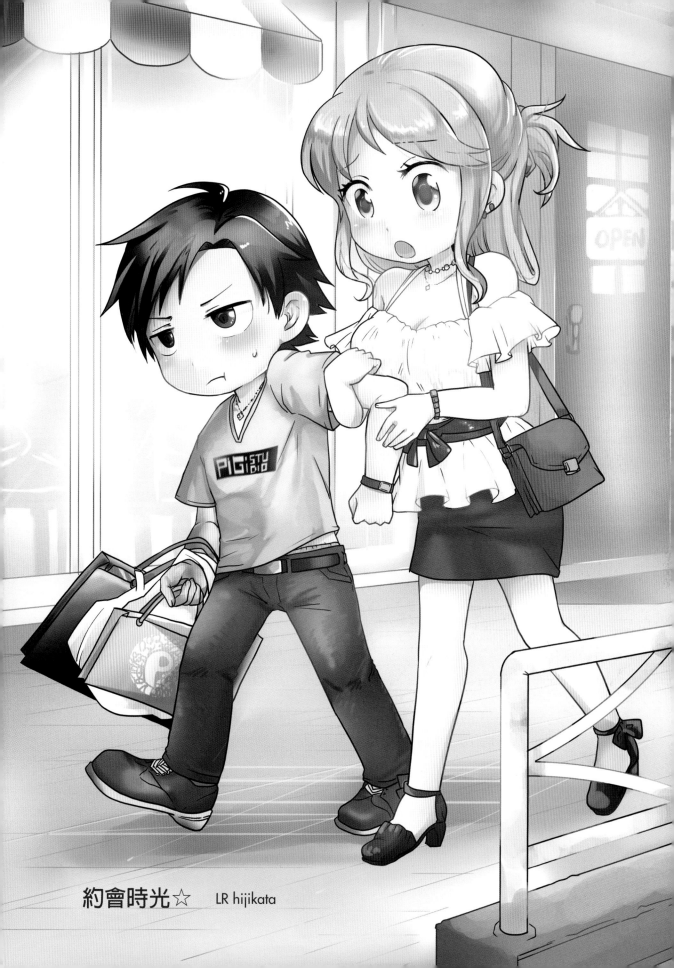

約會時光☆　　LR hijikata

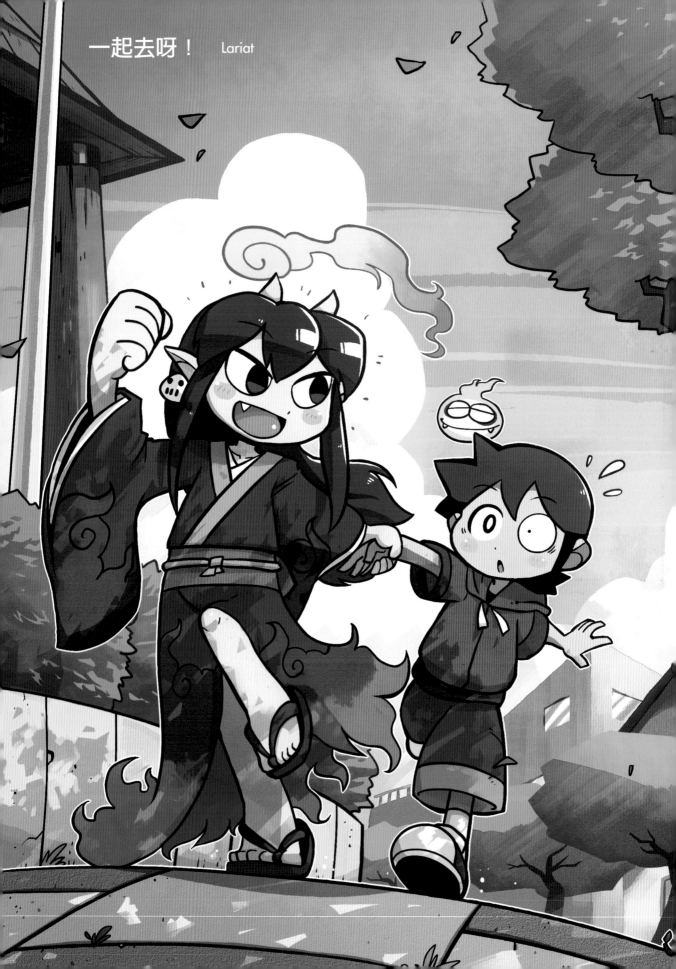

放學後甜點時間！　Yusano

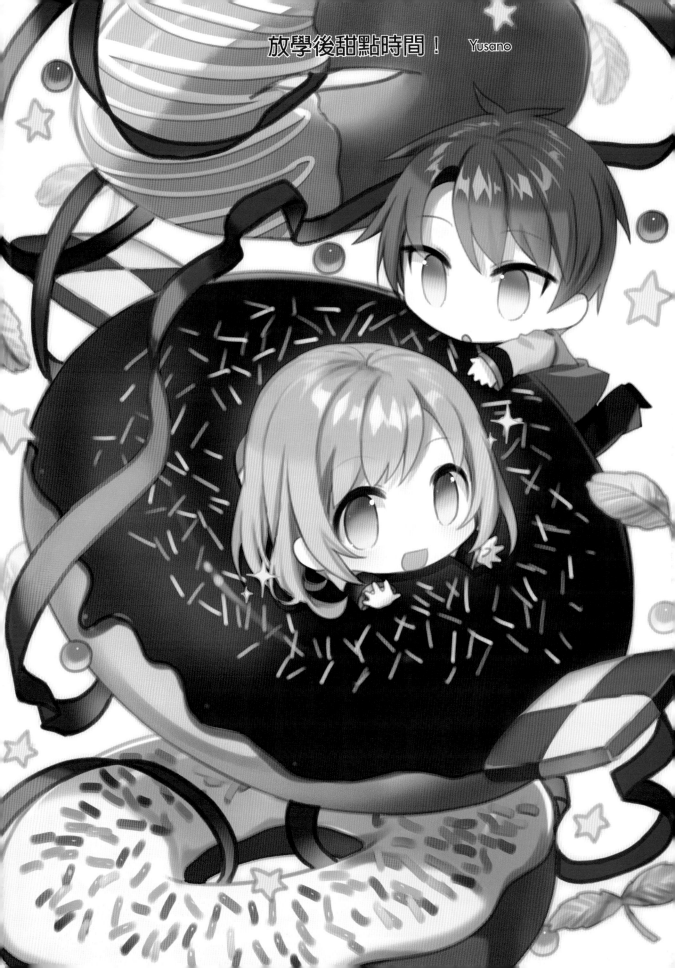

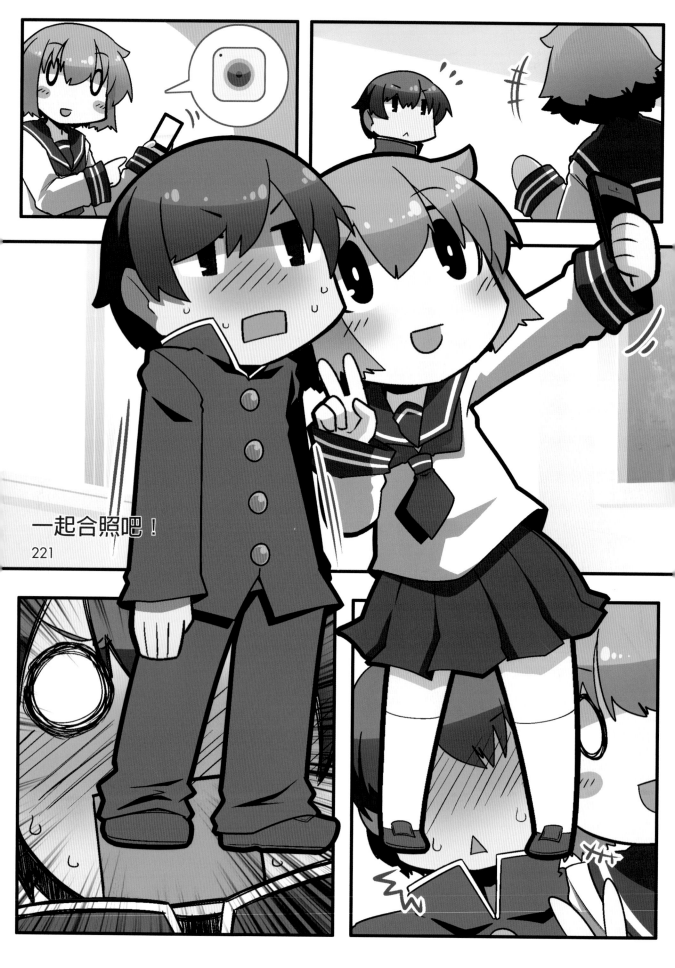

一起合照吧！

221

標題 「秘密場所」

米粒

概念
「稍微有點恐怖的姐弟配」

原始構想，是一名倒在樹海裡的少年冒險者，受到一名棲息於森林的精靈照顧。精靈大姐姐一面帶著微笑，一面注視著身體無法自由動作的少年，總讓人覺得有點恐怖。姐弟配就是要有點恐怖才好，對吧！因為我很喜歡少年的主導權，被一名溫柔大姐姐握在手中的感覺，所以在構圖上也是意識著這一點。

重點① 胸部

精靈大姐姐那對被布匹束起來的胸部，是以很柔軟但很有彈性的印象去描繪的。

重點② 樹蔭的禁忌感

主要的兩個角色，以及包圍著他們的樹海陰影，是以參考樹蔭的感覺去塗上陰影的。待在樹蔭及陰暗地方裡，那種在做禁忌之事的感覺就會高漲起來！漸層上得較為保守，好能夠與 Q 版造形人物融為一體，並以動畫風上色將顏色明確區分出來。

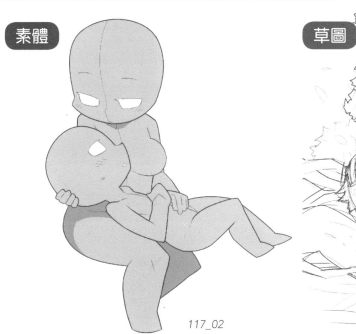

素體

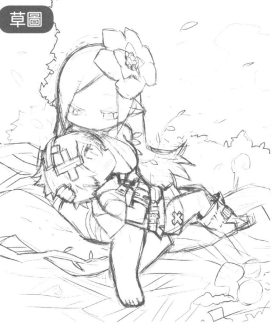

草圖

117_02

全彩範例作品＆創作過程

標題　「相遇於深夜零時」

陸野夏緒

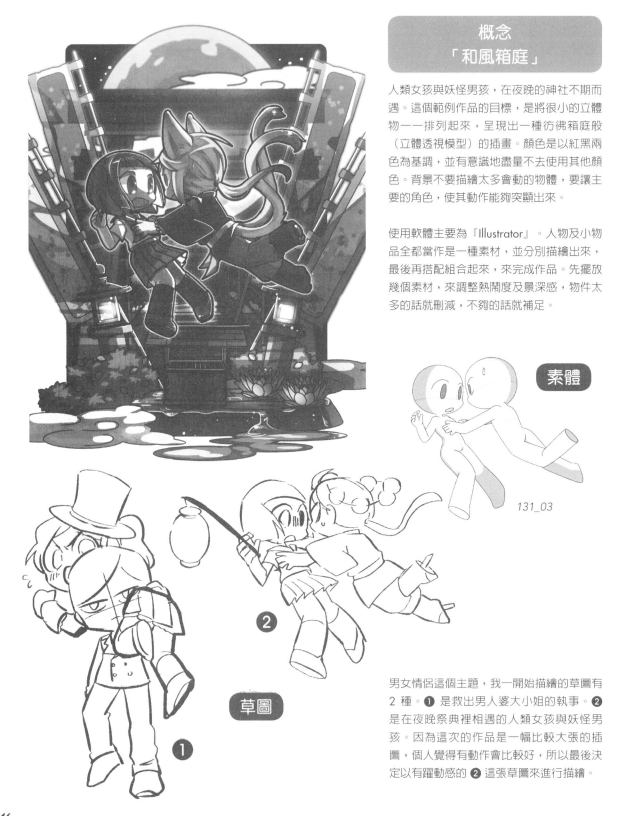

概念「和風箱庭」

人類女孩與妖怪男孩，在夜晚的神社不期而遇。這個範例作品的目標，是將很小的立體物一一排列起來，呈現出一種彷彿箱庭般（立體透視模型）的插畫。顏色是以紅黑兩色為基調，並有意識地盡量不去使用其他顏色。背景不要描繪太多會動的物體，要讓主要的角色，使其動作能夠突顯出來。

使用軟體主要為『Illustrator』。人物及小物品全都當作是一種素材，並分別描繪出來，最後再搭配組合起來，來完成作品。先擺放幾個素材，來調整熱鬧度及景深感，物件太多的話就刪減，不夠的話就補足。

素體

131_03

男女情侶這個主題，我一開始描繪的草圖有2 種。❶ 是救出男人婆大小姐的執事。❷是在夜晚祭典裡相遇的人類女孩與妖怪男孩。因為這次的作品是一幅比較大張的插圖，個人覺得有動作會比較好，所以最後決定以有躍動感的 ❷ 這張草圖來進行描繪。

草圖

背景

● 背景物件

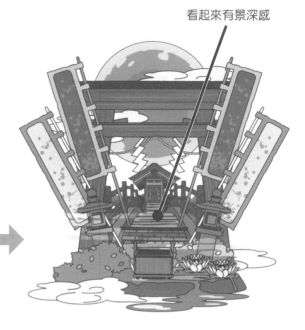

看起來有景深感

我思考了一下神社裡會有什麼東西，就想到了會有旗幟、鳥居、賽錢箱、水池、蓮花……這些東西，並製作了相關素材。橋樑及神社是放在鳥居的後方來呈現出景深感。一面想像自己現在在描繪的東西，要是變成了立體透視模型，看起來會是什麼模樣，並一面進行描繪，是一件讓人很開心的事！

完稿處理

讓角色個性呈現出來的重點

完全按照校規的穿著

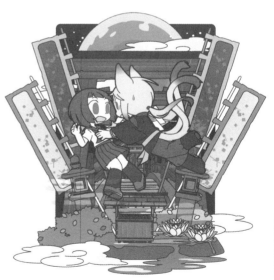

描繪妹妹頭女孩時，制服是設定成一絲不苟，使其有正經女孩的形象。男孩則是意識著妖怪貓又，而描繪成有大大的耳朵及 2 條尾巴。雖然男孩身上穿著有點像水干的創作和服，但為了讓耳朵與尾巴很顯眼，所以一些華美的裝飾有比較克制不使用。接著使用『CLIP STUDIO PAINT』加上陰影、高光，並透過『Photoshop』調整背景與角色的位置。最後增加圖層效果並選取材質貼上，這樣就完成了。

標題 「從敵對勢力的設施中逃脫！」

Susagane

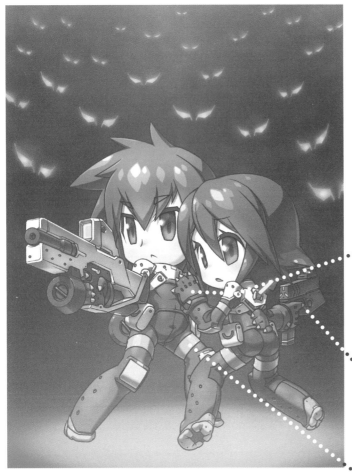

概念
「遊戲的包裝盒」

這是一個為了逃離敵方設施，在設施內部進行探索，結果遭受敵方大量部隊包圍的情況。這個範例作品是試著以遊戲包裝盒的構想去描繪的。少年為了保護少女，全然不受敵方氣勢壓迫，毅然地舉起了槍。少女雖然內心很不安地依靠在少年身旁，但還是想要多少幫上少年的忙，而穩穩地握住了槍。

重點① 手套的細節

Q版造形時，會有很難看清楚手指的動作，所以指尖有設計了顏色不同的部分。實際的手套也有這一種產品，所以應該不會顯得很不自然。

重點② 槍械的設計

範例中的科幻風槍械，有加入了類似照準器的設計。就算是一種虛構物，透過加入類似實際槍械有的零件，也可以成為一種具有說服力的設計。

重點③ 素材的呈現

黃色部分是一種很光滑且很堅硬的素材，所以要讓這裡的高光（光線照射到的部分）呈現得很明顯；綠色部分則要選用稍微模糊點的高光，來呈現出素材的不同。

草圖

線圖

素體

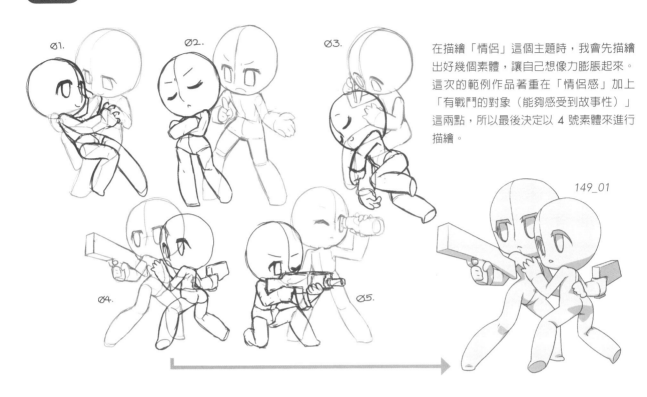

Ø1. Ø2. Ø3.

Ø4. Ø5.

149_01

在描繪「情侶」這個主題時，我會先描繪出好幾個素體，讓自己想像力膨脹起來。這次的範例作品著重在「情侶感」加上「有戰鬥的對象（能夠感受到故事性）」這兩點，所以最後決定以 4 號素體來進行描繪。

只有角色

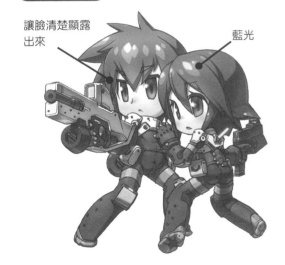

讓臉清楚顯露出來

藍光

為了清楚展露出素體兩人的臉，這裡是透過讓兩人身體稍微有點分開的感覺，去進行姿勢的微調整。這裡如果將少年改成機器人的話，我想我會以原本的姿勢直接進行描繪。上陰影時，並不只是單純將顏色調暗而已，而是要讓色相有所變化，這樣就能夠呈現出帶有鮮艷色彩的陰影。另外，高光也不是單純用白色而已，而是要有意識地使用帶有顏色的光源，這樣我想就可以完成一幅色彩鮮艷的作品。

背景

因為遭受了敵方大量部隊的包圍，所以這裡試著加上很多眼睛。本來一開始有描繪各種形狀的眼睛，不過後來覺得裝備應該要規格一致才對，就畫成了統一的形狀。為了呈現出在發光的感覺，眼睛周圍則以模糊筆刷進行處理。先思考一下眼睛是朝著哪一個方向在發光的，再進行較大範圍的筆刷處理，就會變得更加有感覺。

主題　「約會時光☆」

LR hijikata

概念
「身高有差距的 LOVE」

與登場於 P.108 主題②的那兩人一樣，這是一對高大女孩與嬌小男孩的情侶。想要挽著手走路，結果身體姿勢會變得很彆扭，或是想要去摸女朋友的頭，手卻勾不到……。要去做跟一般情侶一樣的事，結果卻有點勉強，但就算如此，兩人還是想要像情侶一樣，我覺得這十分地有魅力。

重點①　呈現出心情的表情

原本素體的女孩是微笑狀態，不過這裡的範例，則是試著改成了有點不知所措的表情。男孩為了掩飾自己的害羞而不斷往前走，女孩似乎對男孩有這舉動很困惑的樣子。

重點②　強調身高差距

男孩因為手臂被整個抬了起來，上衣也會跟著拉抬起來，所以腹部會稍微露出來。只要確實描繪出這一些部分，應該就會很有身高有差距的情侶感。

素體

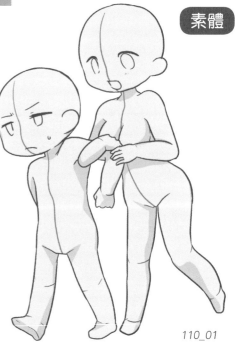

會不會被當成
是感情很好的姐弟啊……

男生對自己身材嬌小有自卑感，所以有一份「不想讓人覺得自己是小孩子」的心思。陪女朋友購物，將買下的東西全部拿在自己手上，以及大步往前走路，正是其表現。
描繪戀愛姿勢時，先想像一下該角色是抱持著怎樣子的心思及想要以什麼樣子的舉動去對待另一半後再進行描繪的話，我想就會很有說服力。

110_01

創作過程

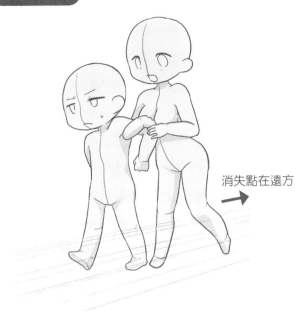

消失點在遠方

① 因為這次的範例要描繪背景，所以有先配合姿勢打造出一個地面。再將透視的消失點設在畫面外，並在腳底畫出大略的透視線。只要將消失點設在遠離畫面的位置，背景就會顯得很自然，而不會有太強烈的遠近感。

改變表情

加上手

② 在素體上疊上圖層，並描繪草稿。這裡使用的軟體是『Photoshop』。這個範例有配合場面進行了一些變更，比如為了要讓男孩拿著購物袋，便加上了右手，或是將女孩的表情改變成很困惑的神情。

③ 將軟體變更為『FireAlpaca』，並以草稿為底，描繪出線圖。『FireAlpaca』雖然只是個免費的軟體，不過這軟體能夠很輕鬆地描繪出有強弱對比，並具有漫畫風格的線條，我非常喜歡使用。這次的範例作品，是將背景、人物、前方護欄，各自分割為一個圖層。

④ 肌膚、頭髮、衣服……按照這種順序，將各個部位各自分成一個圖層來上底色。接著以粉彩筆色調來呈現出柔和的氣氛。最後將軟體變更為『Photoshop』，並從背景按照順序完成上色，最後調整高光就完成了（左頁）。

主題　「一起去呀！」

Lariat

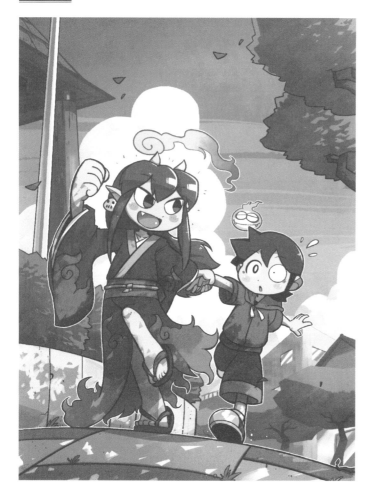

概念
「還不到戀愛關係的兩人」

妖怪世界的公主・瀧夜叉公主小瀧，與人類少年幸成。這兩人原本是『好酷!!　謎語大百科』（成美堂出版）這本書當中很活躍的角色。這次個人想要讓他們再度登場於書籍當中，所以就描繪出了這個以重逢為構想的插畫。朋友很少的小瀧，遇見了幸成後超級興奮。她好像有一個地方想跟幸成一起去，所以就牽起了幸成的手要帶他過去。這兩人感覺似乎還不到戀愛的關係。元氣女孩與有點招架不住的少年，我很喜歡這種構圖。還不到戀人關係的男女，也是相當有意思的題材呢！

素體

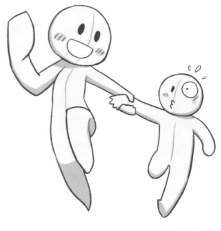

125_01

透過巨大雲朵
來增加顏色對比

草稿

草稿是以徒手繪圖進行描繪，再透過掃瞄器上傳至電腦。之後再編輯成藍色，好方便上墨線。草稿的訣竅，在於要先規劃好一定程度的設計，比如背景要放些什麼？各自物件要塗成什麼顏色。也可以試著先用麥克筆進行粗略上色。

這次的重點是背景中的那朵巨大雲朵。小瀧的肌膚是藍色的，要是直接就將藍天放在她後面，角色很容易就會埋沒在裡面。所以要透過在背景上描繪出雲朵且夾帶著白色，讓畫面有顏色對比。

上墨線

（鉛筆設定）

鉛筆
滲透

最大直徑	×0.1	50.0
最小直徑		0%
筆刷濃度		100
滲透		強度 100
無材質		強度 100

■詳細設定

繪圖品質	4（品質優先）
邊緣硬度	19
最小濃度	100
最大濃度筆壓	13%
筆壓 硬⇔軟	42
筆壓：☑濃度 ☑直徑	混色

上墨線所用的軟體是『Paint Tool SAI』。透過調整鉛筆或筆刷設
定，能夠呈現出各種筆觸。這裡使用「鉛筆工具」當中的「滲透
功能」。筆觸會變成很像手繪稿，個人覺得非常好用，也很喜
歡。陰影也一樣，全部都是透過滲透功能描繪出來的。

上色

動畫風的陰影　　明確的光亮

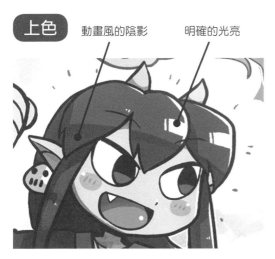

為了呈現出時尚感，陰影是描繪成動畫風。頭髮部分的光亮處，
也同樣以白色描繪成明確的四角形。這個範例不是以真實感為目
標，而是著重於要讓整體有漫畫風。臉頰的紅暈程度也像漫畫一
樣，描繪成像符號狀，會讓人覺得很好玩！

■畫材效果

畫紙質感	繪圖用紙
倍率 100%	強度 60
畫材效果	【無效果】
程度 1	強度 100

『Paint Tool SAI』當中，有種能夠呈現繪圖用紙或水彩紙這些
材質（材質感）的功能。仔細去觀看小瀧的腰束帶的話，應
該會發現這部分有點像是粗糙的繪圖用紙。這是將「畫紙質
感」設定為繪圖用紙所描繪出來的模樣。除此之外，為了呈
現出夏天強烈的日曬，是以水彩材質來呈現出質感；陰影則
是以水彩筆進行大略的擦拭，來呈現出淡淡的陽光從樹蔭中
灑下的感覺。

全彩範例作品＆創作過程

153

主題　「放學後甜點時間！」

Yusano

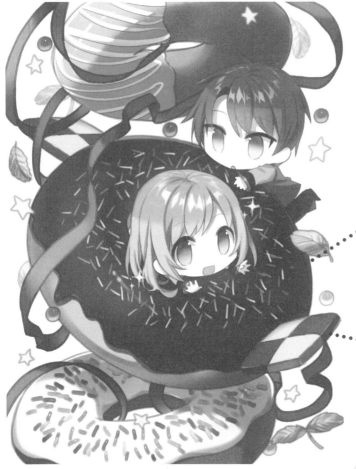

概念
「小不點角色＋點心」

這個範例作品的描繪構想，是一個很喜歡甜點的女孩以及一位陪伴女孩的男孩。主要角色是 Q 版造形，所以要是周遭的小東西描繪得很真實，就會顯得格格不入，亦或是人物會與小東西混在一起。所以這裡是一面觀察角色與背景的協調感，一面留意讓角色的可愛感與甜點的好吃感並存來完成作品的。

重點① 　甜甜圈的顏色

要是全都是褐色的甜甜圈會顯得很孤單，所以這裡加上了草莓霜淇淋、白巧克力、彩色巧克力米，來描繪成又明亮又開心的色彩。

重點② 　讓甜點四散一地

加入草圖階段所沒有的餅乾及薄荷。分成好幾個圖層再去描繪的話，可以一面觀看整體的協調感，並一面增減東西或改變位置，我個人覺得很方便。

素體

135_02

草稿

主題 「一起合照吧！」

221

155_01

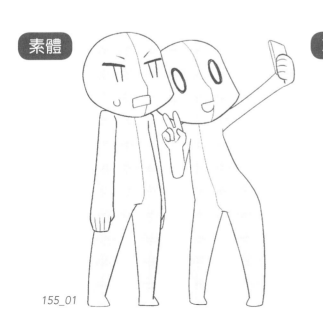

概念
「單戀的慌張失措」

自己心中愛慕的女孩，買了一隻新的智慧型手機，還來找我試拍！彼此的距離實在是太近了，讓人慌了手腳……，這裡所描繪的是這種情境。一點也不在意異性的女孩，以及很容易意識到對方的男孩。這個範例作品，很重視如何讓觀看者去想像「這兩個人以後會變成怎樣？」。

重點① 眼睛・表情

每個角色的眼睛形體，進行了完全不同的變化，並以此來呈現出各自的個性。特別是男孩，更是注重在臉紅，或是渾身冒汗這些會傳遞出慌張失措的神情。

重點② 角色的輪廓

身為插畫重點所在的男孩與女孩，是透過將角色外側（輪廓）加厚，來呈現出存在感，並使其有一體感。

重點③ 背景的分格

這個範例是設計成在背景畫上漫畫分格，來傳達出正中央的兩人為什麼要拍雙人合照。

素體

草稿

草圖 01

2 頭身

伊達爾的草圖

Q 版造形素體的完成過程

這裡介紹了基本 Q 版造形素體完成過程的部分草圖。即使頭身比很低，也能夠動作無礙的伊達爾流姿勢素體，是在描繪過許多草圖，並嘗試過許多錯誤後才成形的。

2A 手臂部位形狀試作 III

有點像螃蟹

正在摸索以 2 頭身呈現出男女各自體型的方法，以及男性那種結實手臂的形狀。

寬廣些

部位的比例

手臂

腳

相似度

有點像鳥

2B 手臂部位形狀試作 f

像塑膠組裝模型那樣地組合起來的男性身體，有點像「螃蟹」；女性柔嫩的手則有點像「鳥」？

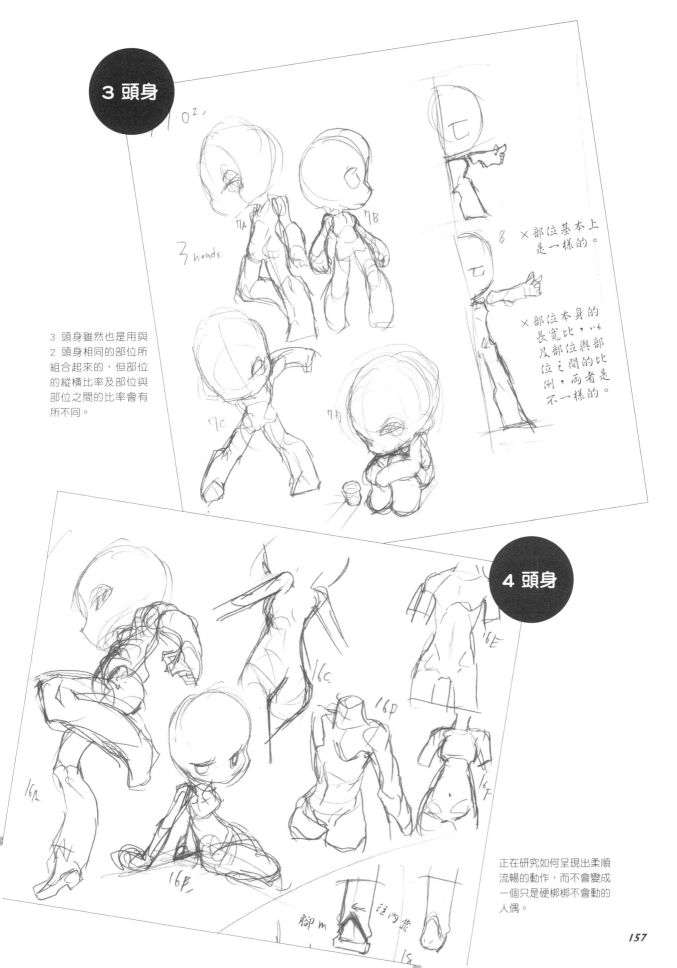

3 頭身

3 heads.

3 頭身雖然也是用與
2 頭身相同的部位所
組合起來的，但部位
的縱橫比率及部位與
部位之間的比率會有
所不同。

8 ✕部位基本上
是一樣的。

✕部位本身的
長寬比，以
及部位與部
位之間的比
例，兩者是
不一樣的。

4 頭身

正在研究如何呈現出柔順
流暢的動作，而不會變成
一個只是硬梆梆不會動的
人偶。

腳 m

往內靠

結語

──來自 Yielder（伊達爾）的幾句話──

「這本書，要有您的使用才算完成」

「超級 Q 版造形人物姿勢集」系列，於本書邁入了第四冊。
截至目前為止所描繪的姿勢素體數量，已經超過了 2000 組。

自出版以來，開始可以在 SNS 及繪畫交流網站
看見參考本系列去進行繪畫創作的同好。
「用姿勢素體當基礎來描繪，讓我覺得畫畫好開心。」
其中甚至有一些同好是這樣告訴我他的感想的。
這一路以來，我描繪了許多姿勢素體，
但真的有其他創作者，實際活用在創作活動上，還真令我開心不已。

收錄於本書的眾多姿勢素體，
畢竟只是未完成的範本。
需要閱讀過本書的創作者，實際拿起筆並描繪起圖，那才算是完成品。
各位創作者可以將本書素體進行描繪，來當作插圖的草稿，
或是當作激發姿勢靈感的參考書使用。
不管您只是將畫畫當興趣，還是會與人進行繪圖交流，都真心希望本書能夠對
您有所幫助。

這次是雙人熱戀篇，所以描繪了許多男女戀愛場面。
兩個角色的距離很近，
或是兩人黏在一起的姿勢實在好難畫……
或許有一些創作者，因為這種煩惱而不描繪戀愛場面，
如果本書能幫助您找回描繪的樂趣，那實在是沒有比這更讓人高興的事情了。

本書是一本要有您使用才算完成的書。
請各位創作者以您喜歡的方式自由地使用。
衷心希望本書能夠幫助到各位。

作者介紹
Yielder〔伊達爾〕

信條是「可愛＜帥氣」。
針對想要描繪 Q 版造形人物的人開設的講座內容「Q 版人物素體
造形・姿勢集」，在人氣插畫社群網站「pixiv」的同系列累計點閱
人數已突破了二百萬人次。

Susagane

平常幾乎都在畫 Q 版造形插圖。主要是畫機械物，不過偶爾也會畫人物。

作業環境：Paint Tool SAI / CLIP STUDIO PAINT / Photoshop
pixivID：8998
Twitter：susagane03

LR hijikata

網路畫家。也會偷偷享受四格漫畫的樂趣。

作業環境：FireAlpaca / Photoshop
pixivID：69243

221

來自大分縣。WEB 漫畫『真子小姐與蜂須賀』kindle 版發售中。於官方漫畫選集及同人誌創作各方面皆有進行活動。

作業環境：CLIP STUDIO PAINT / Paint Tool SAI
pixivID：https://pixiv.me/221

米粒

平常都在玩 TRPG、或是畫一些漫畫跟插畫。Q 版造形的色色圖超讚的。

作業環境：CLIP STUDIO PAINT / Photoshop
pixivID：https://pixiv.me/bulehea1985
Twitter：cometub

宮田奏

以一名自由插畫家活動中，主要著手於遊戲插畫或兒童圖書的繪畫。正努力讓自己能夠描繪各種領域的插圖。

作業環境：Paint Tool SAI / Photoshop
公式網站：http://miyata0529.tumblr.com/
pixivID：531915

Lariat

超喜歡 Q 版造形，但還很菜的繪圖人。希望熱戀的閃光情侶永遠幸福……！

作業環境：Paint Tool SAI / AzPainter2 / GIMP2
公式網站：http://rariatoo.tumblr.com/
pixivID：794658

大佛御魂

喜歡可愛事物的畫畫大叔。很喜歡 Q 版造形插圖，不管是自己畫的還是去看別人的。

作業環境：CLIP STUDIO PAINT
pixivID：6486

陸野夏緒

平常使用貝茲曲線來創作插畫或進行設計。喜歡描繪箱庭構圖那種熱熱鬧鬧的圖！

作業環境：Illustrator（偶爾使用 CLIP STUDIO PAINT）
公式網站：https://rikuaxion.wixsite.com/infomation

yaki*mayu

自由插畫家。主要著手於遊戲及週邊商品的插畫創作，也有擔任插畫講師以及講座作家。

作業環境：CLIP STUDIO PAINT
公式網站：http://yakimayu.com

Yusano

遊戲及雜誌的插畫家。最喜歡以星星為主題的事物、長髮、緞帶、波形褶邊以及其他可愛的東西。

作業環境：Paint Tool SAI
公式網站：http://yusano.pupu.jp/
pixivID：126858

Hakuari

擅長萌系、可愛系以及 Q 版造形插圖，目前以自由插畫家進行各種活動。

作業環境：Paint Tool SAI / CLIP STUDIO PAINT / Photoshop CS6
公式網站：http://hakuari.tumblr.com/
pixivID：4643634

工作人員

···

封面設計
戶田智也（VolumeZone）

DTP
株式會社 Manubooks

編輯
川上聖子（Hobby Japan）

監修協助
YANAMI

企劃
谷村康弘（Hobby Japan）

超級 Q 版造形人物姿勢集：雙人熱戀篇

作　　者 / 伊達爾
譯　　者 / 林廷健
發 行 人 / 陳偉祥
發　　行 / 北星圖書事業股份有限公司
地　　址 / 新北市永和區中正路 458 號 B1
電　　話 / 886-2-29229000
傳　　真 / 886-2-29229041
網　　址 / www.nsbooks.com.tw
e - m a i l / nsbook@nsbooks.com.tw
劃撥帳戶 / 北星文化事業有限公司
劃撥帳號 / 50042987
製版印刷 / 森達製版有限公司
出 版 日 / 2018 年 1 月
I S B N / 978-986-6399-76-3（平裝附光碟片）
定　　價 / 350 元

スーパーデフォルメポーズ集　ラブラブ編
©Yielder/ HOBBY JAPAN

國家圖書館出版品預行編目(CIP)資料

超級 Q 版造形人物姿勢集. 雙人熱戀篇 / 伊達爾著；
林廷健譯. -- 新北市：北星圖書, 2018.01
　　面；　公分
譯自：スーパーデフォルメポーズ集. ラブラブ編
ISBN 978-986-6399-76-3（平裝附光碟片）

1. 漫畫 2. 繪畫技法

947.41　　　　　　　　　　　　　　106021824

本書如有缺頁或裝訂錯誤，請寄回更換。